A BALL PEN DRAWING LESSON

FOR EVERYONE

跟著瑪姬
這樣畫

一支黑筆
就能畫的零基礎插畫課

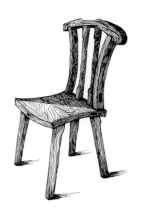

瑪姬 MAGGIE——著

來，跟著我一起說：『**我，會，畫，畫。**』

呃，可是……

〝我怕我會畫錯……〞

畫畫不是是非題，沒有圈圈叉叉，

而且黑白畫有個好處，畫岔了，

塗黑就好啦～～～

『畫畫是個未知旅程，每一筆每一步都是驚喜』

〝我畫的不像耶…〞

如果你想變成照相機

你拿錯書了喔～

『畫畫是畫感受力和創造力。』

〝別人都說我畫的不好看⋯⋯〞

爸爸媽媽哥哥姊姊妹妹男友女友朋友同學老師鄰居，

都不是你，

你的畫，你說了算！

『畫畫是為自己畫，不是別人。』

現在，再說一次 『我會畫畫。』

好，請翻開下一頁～

CHAPTER 1 繪畫的基礎

我們的原形：幾何

CHAPTER 2 植物

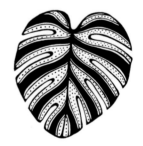

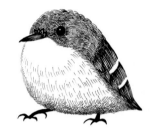

CHAPTER 3 動物

CHAPTER 4 日常

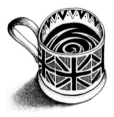

CHAPTER 5 構圖與層次

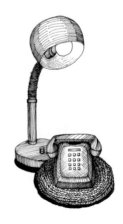

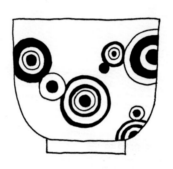

繪畫的基礎

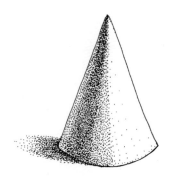

在開始畫畫前，首先要先打好基礎，
除了要準備好繪畫工具外，還必須了解一些作畫的基礎概念，
如此可幫助你在繪畫時，可以更快速上手。

BASICS 基本工具

畫畫前，你需要準備……

No.1 黑筆

全程以黑筆作畫，黑色原子筆、簽字筆、針筆、代針筆皆可，只要是自己習慣的、喜歡的就好。

A. 主要繪圖筆

通常我會使用三種不同尺寸（粗中細）的筆來作畫。粗筆用於外框線，中筆用於外框及細部線條，細筆用於細部線條。如果不想準備太多筆，選用一種尺寸的筆即可，建議選擇細筆 0.28，不建議選用 0.5，過粗不適於處理細部線條。

▪ 三菱鋼珠筆：

我個人最喜歡這個牌子的黑筆，線條尺寸差異明顯，且我偏愛筆頭較細的筆。

tips 若使用個人順手的其他品牌黑筆，記得準備粗、中、細三種尺寸。

▪ 三菱鋼珠筆

0.5/ 處理外框線

0.38/ 處理外框線及細部線條

0.28/ 處理細部線條

B. 大面積上色筆

下列黑筆是使用在大塊面積上色時。使用三菱鋼珠筆會太浪費墨水，所以我會使用卡式毛筆或是粗的黑色簽字筆來上色。如果不想準備太多隻，你也可以單純使用 A 項的黑筆就好。

▪ 自來水毛筆　　吳竹 8 號卡式桌上型小楷毛筆

ACE 英士卡式小楷毛筆

▪ 粗黑色簽字筆

— 雄獅雙頭油性奇異筆

— SKB 環保油性記號筆

— 雄獅奇異筆

tips　個人偏好卡式毛筆，氣味不像簽字筆嗆鼻，筆觸線條也較滑順，只是需要時間和筆相處磨合。

$\overline{\text{No.}}2$ 紙張

A. 畫紙

表面光滑的紙張卽可。以下列出的紙張類型皆可,選用自己喜歡的習慣的就好。

- A4 影印紙
- 一般空白筆記本
- sketchpad 寫生本 / 速寫本:
 目前手邊我使用的是台灣松竹 Rosa 系列 A5 繪圖本 /110 磅木漿繪圖紙
- 彩色明信片紙:
 畫完可以直接當明信片送人。

台灣松竹 Rosa 系列 A5 繪圖本。

彩色明信片。

▪ 其他材質：

如牛皮紙、色紙、描圖紙，舉凡有
光滑表面的物件都可以，甚至可以
畫在帆布袋上。（畫於帆布袋時，
需使用油性簽字筆）

tips　採用表面紋理太多太明顯的美術紙時，
勿使用筆尖較細的三菱鋼珠筆，因容易
卡筆頭造成損壞。

B. 紙墊

廢紙或是衛生紙即可。用於墊在手腕下，防止作畫時一直移動手而摩擦到墨水弄髒畫紙。

ELEMENTS 三大要件

畫畫前，你需要認識……

我們的主角：線

線條其實千變萬化說不完，我們可以把它簡單區分爲下列五種。

A. 直線

舉凡沒有角度沒有間斷，都可視爲直線的一種。

B. 弧線

任何有彎曲有角度的都可歸爲弧線。

C. 虛線

只要是斷開不連續的，皆可視爲虛線。

 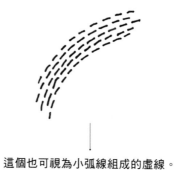

這個也可視爲小弧線組成的虛線。

tips｜ 虛線排列時，通常會讓空隙處錯開，視覺上才不至於太呆板。

例：

上圖空隙處一致，視覺上太僵硬。

D. 點

我個人非常偏愛的一種。雖然畫起來費時且有點累，但出來的效果是柔和漸進式的，很適合用在繪製陰影或質感較輕柔的物品。

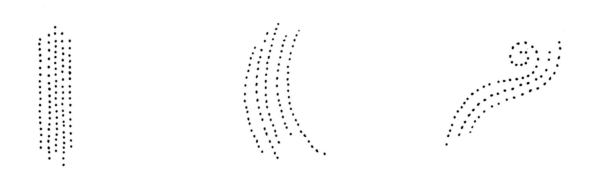

tips 繪製點時，盡量讓筆的角度與紙張呈現 90 度，然後垂直收筆。通常第一次畫點，收筆時容易有拖線狀況，變成小虛線的感覺。

例：

出現拖線狀況，有些點變成虛線。

E. 自由線條

這類線條是由直線、弧線、虛線和點，去做變形或延伸發展。樣貌千萬種，這邊列舉一些可能性。

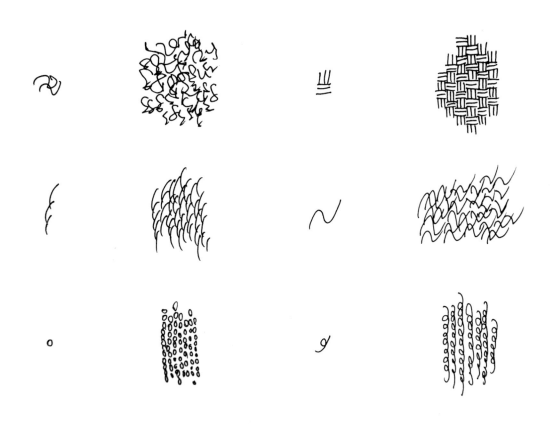

線條的運用：陰影

那麼黑白無色彩的線條該如何為物體製造陰暗做出立體感呢？
看看下面這個三角圓錐體，若今天光源是從右邊來，那它的亮、暗面分佈將會是：

1 區：最暗面
2 區：第二暗
3 區：第二亮處
4 區：最亮處
5 區：陰影

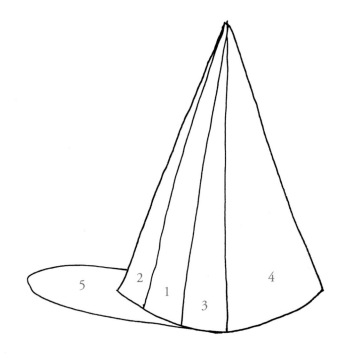

來看看怎麼畫出三角圓錐的立體感。

▪ 疏密
暗面處的線條鋪陳密一點，再慢慢從密到疏漸層到亮面。

▪ 示範 1

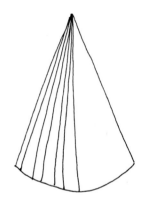 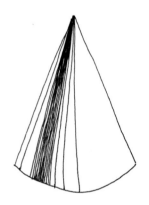 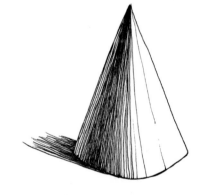

使用 0.38 筆將角錐體的 1、2、3 區先大致畫上細直線，線條間隔稍微開一些。

在第 1 區最暗面，使用 0.28 筆再鋪上一條條間隔相近的細線。

使用 0.28 筆為第 2、3 區加上細線，此兩區的線條間隔比 1 區的線條間隔再開一些。最後加上陰影，陰影同樣也是越靠近錐體的地方，畫得越密。

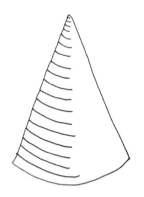

使用 0.38 筆先大略在 1、2、3
區畫上弧線，線條間隔稍微開
一些。

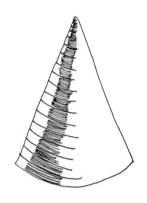

使用 0.28 筆為最暗的第 1 區補
上細線，此處線條間隔密一些。

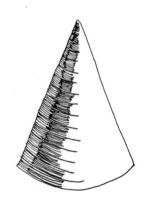

確定第 1 區線條的密稠度之後，
第 2、3 區線條的密度就會比較
好拿捏。

在第 4 區加上一些間隔較開的
細線，讓暗到亮的漸層更自然。

▪ 示範 3

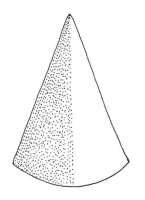 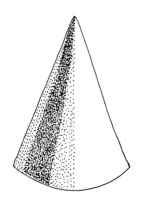 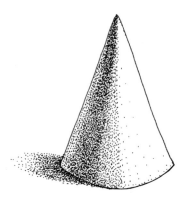

用 0.38 的筆先把第 1、2、3 區的點平均鋪好。

接著把最暗面 1 區的點完成。注意點不要黏在一起，可視情況與 0.28 筆交換使用。

最後把第 2、3 區的點和陰影完成。（同樣地，可在第 4 區加一些小點。）

▪ 尺寸

改變線條的粗細或大小,製造出立體感。

▪ 示範 1

這次我們改成先畫出最暗面第 1 區的部分。

★提醒
確定最暗面的線條的尺寸後,比較好拿捏漸層到亮面的線條尺寸改變。不過,作畫順序沒有絕對,端看個人習慣和對線條掌握的熟悉度。

接下來繪製第 2 區的線條。這裡是第二暗區,線條的尺寸拿捏盡量是平順地從粗、中漸變到細。

最後處理第 3、4 區,一樣是粗中細慢慢漸變。陰影部分是越靠近錐體的線條越粗,然後慢慢拉長變細。

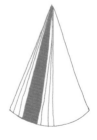

tips 從粗到細的漸層,請採漸進式,讓漸層是平順的,而不是突然斷層感,如右圖示範。

▪ 示範 2

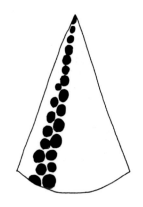

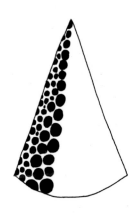

先決定暗面第 1 區圓點的大小。　　　接著處理第 2 區的圓點。　　　第 3 區慢慢從圓漸層到第 4 區的點，讓漸變過程平滑。陰影部分也是離錐體越遠的部分，圓越小。

tips　圓點的排列不用規矩並排，可以錯落讓視覺上不至於太僵硬。

▪ 交錯 / 交疊

不同方向角度的線條重複堆疊，製造出陰暗面。

▪ 示範 1

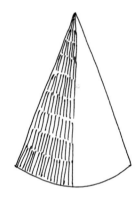

用直線先把第 1、2、3 區的線條鋪好。

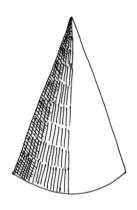

換上斜線鋪在第 2 區。

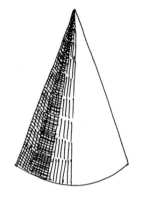

鋪上橫細線在第 1 區，此處是最暗區，線條間隔可密一些。

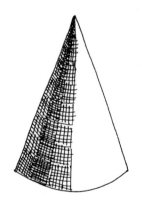

再鋪上間隔開一些的橫線在第 3 區。

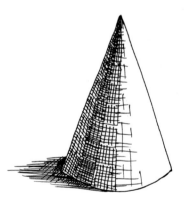

最後，在第 4 區零散地畫一些橫線及交錯的直線。陰影部分，用橫線把陰影的範圍先畫出來，靠近錐體的部分，再加上一些斜線交錯增加暗面。

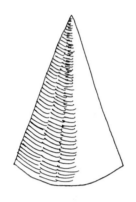 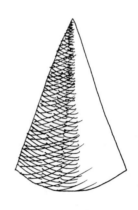 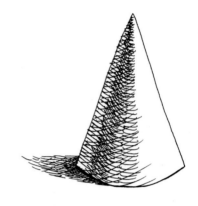

用小弧線把第 1、2、3 區的線條先鋪好。

用斜的大弧線,從第 2 區一路畫到第 3 區。

再換個不同角度的小弧線,疊在第 1 區,這次的弧線間距較密。陰影部分先鋪上和步驟 1 一樣的短弧線,然後在靠近錐體處,疊上不同角度的小弧線增加深度。

★提醒
此種方法交錯的線條角度端看個人決定,沒有絕對。畫久了,就會找到適合及個人喜好的角度來處理。此處線條角度的選擇,我是依照錐體的形狀來定的。

以上三大方法七組示範圖,有讓你比較了解該如何應用線條了嗎?繪畫裡千萬種的線條立體畫法,大致上離不開這三種方式,一旦熟悉了這些原則,就可以盡情自由發揮囉!

我們的配角：Pattern 圖案

Pattern 是什麼？

在日常生活中，我們隨時隨地都能看到它。

你早上吃的麵包，慶祝生日時的蛋糕和姐妹們的下午茶聚會裡，也都看得到它喔！

現在看看你身上或是房間內的物品，有沒有發現它們的蹤跡呢？

餐具杯盤和家具，也常使用它來裝飾點綴。

建築方面更是把它發揮到淋漓盡致。

你猜到什麼是 Pattern 了嗎？沒錯！它就是用點線面組成的一連串圖案。它讓事物變得豐富美麗。它，就是我們的調色盤。那麼，該怎麼調出 pattern 這個顏色呢？

Pattern 調配元素

▪ 重複

重複是最基本的創作元素。舉凡戲劇，舞蹈或是音樂，都會運用重複這個元素來進行創作。

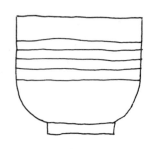
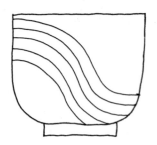

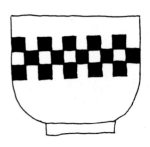
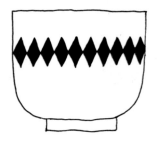

▪ 尺寸

變換幾何形或線條的粗細和大小。

線條有了粗細之分後，就是另外一
種感覺了。

除了線條的粗細之外，也可以改變
線條間距的尺寸。

在原本黑方塊的間隔中加入小方
塊，視覺層次就多了些。

也可以逐漸縮小尺寸，營造漸層的
效果。

- 方向

轉換線條或圖案的角度

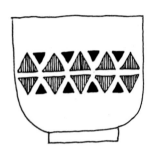

三角形是方向元素最好的示範。把三角形上下或左右翻轉排列，是很常見的 pattern 設計。

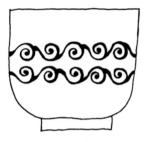

把螺旋線條左右反轉，就畫出了古代傳統感的紋飾。

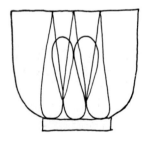

水滴型上下翻轉，加上尺寸改變，可以形成很典雅的花紋。

把類似閃電的曲折線左右翻轉，形成簡單耐看的 pattern。

▪ 陰陽

陰陽就是利用黑白兩色製造出多重的視覺效果，下面示範圖將一一解釋。

將黑色三角形交錯排列，產生的空隙會浮現白色倒三角形。這是陰陽最常見的示範圖案。

利用黑白重複反轉，讓簡單的圓產生多層次及遠近感。

利用線條交錯的地方，把它們塗上黑色，就會形成另一種圖案。

黑底白圖跟白底黑圖的感覺是很不一樣的，所以市面上常出現同樣圖案有黑白底兩種不同選擇。

爲了能清楚展示每個元素的使用，上列示範盡量只用一種線條或幾何形，運用二至三個調配元素來設計完成。實際上，在設計 pattern 時，通常會同時使用多個不同的幾何形或線條來做設計。

我們的原形：幾何

最後一樣你需要認識的是——幾何形。當我們想畫身邊美景美物時，一下會被他們的外形唬住，不知從何下筆。但你有發現嗎？世界上每樣東西其實都可以用幾何形來拆解，連你我也是喔～不相信嗎？那就跟我一起來拆解看看！

示範 1：沙拉

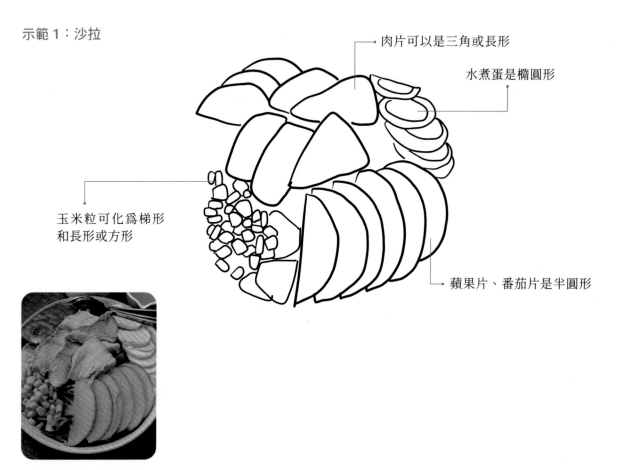

肉片可以是三角或長形

水煮蛋是橢圓形

玉米粒可化爲梯形
和長形或方形

蘋果片、番茄片是半圓形

攝自｜HOLIN 咖啡館

示範 2：唐揚炸雞定食

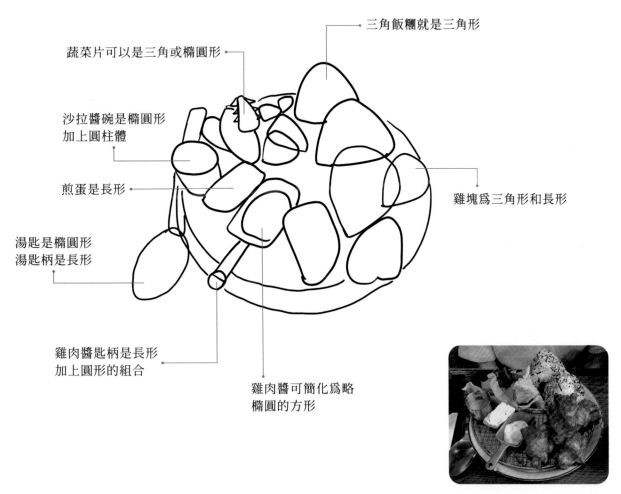

蔬菜片可以是三角或橢圓形

三角飯糰就是三角形

沙拉醬碗是橢圓形
加上圓柱體

煎蛋是長形

雞塊為三角形和長形

湯匙是橢圓形
湯匙柄是長形

雞肉醬匙柄是長形
加上圓形的組合

雞肉醬可簡化為略
橢圓的方形

攝自｜日日村食堂

示範 3：辣醬拌麵

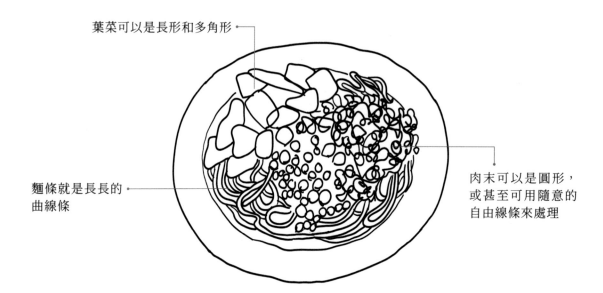

葉菜可以是長形和多角形

肉末可以是圓形，或甚至可用隨意的自由線條來處理

麵條就是長長的曲線條

示範 4：復古桌燈

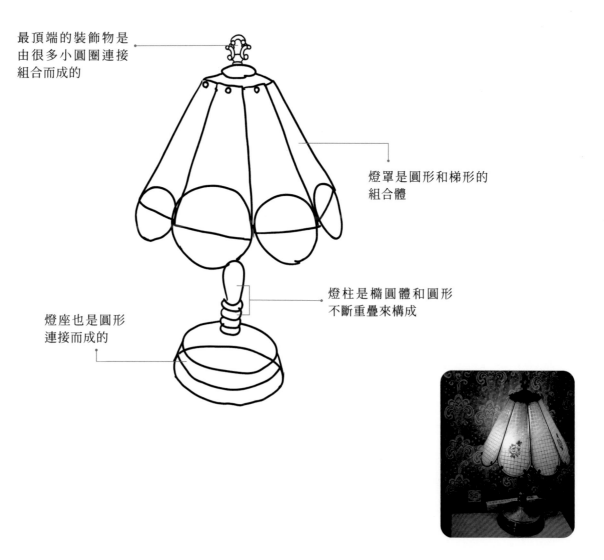

最頂端的裝飾物是
由很多小圓圈連接
組合而成的

燈罩是圓形和梯形的
組合體

燈柱是橢圓體和圓形
不斷重疊來構成

燈座也是圓形
連接而成的

示範 5：玻璃茶具組

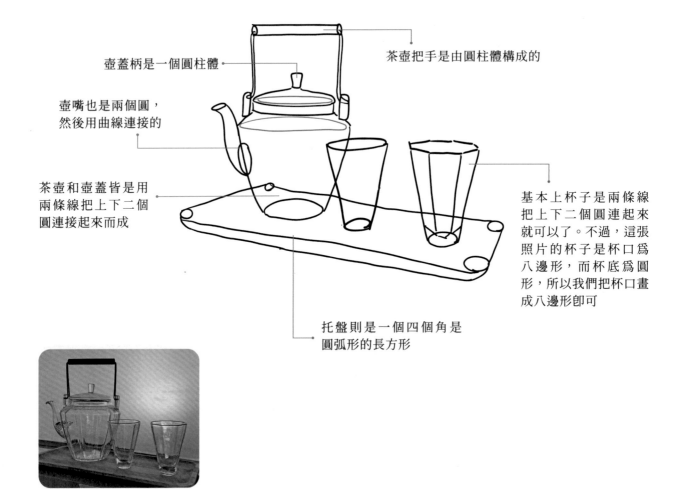

壺蓋柄是一個圓柱體

茶壺把手是由圓柱體構成的

壺嘴也是兩個圓，然後用曲線連接的

茶壺和壺蓋皆是用兩條線把上下二個圓連接起來而成

基本上杯子是兩條線把上下二個圓連起來就可以了。不過，這張照片的杯子是杯口為八邊形，而杯底為圓形，所以我們把杯口畫成八邊形即可

托盤則是一個四個角是圓弧形的長方形

攝自│眺港咖啡廳

示範 6：木製桌椅

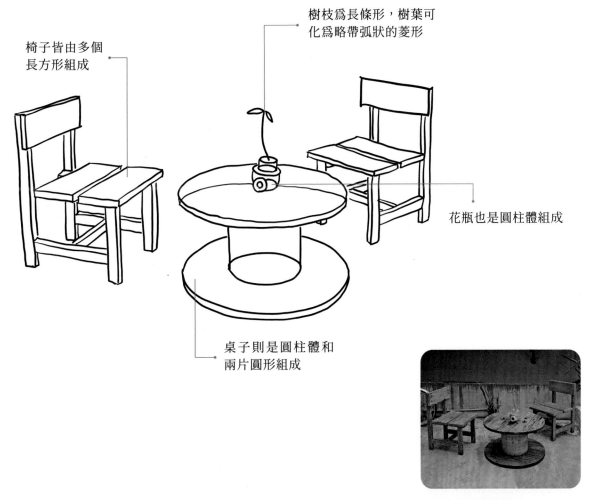

椅子皆由多個
長方形組成

樹枝爲長條形，樹葉可
化爲略帶弧狀的菱形

花瓶也是圓柱體組成

桌子則是圓柱體和
兩片圓形組成

攝自｜芭蕉圖書館

41

示範 7：巴黎聖心堂

小拱形裝飾迴廊也是由連
續的半圓形組合而成

建築的基本形是圓柱體

窗外上方的拱形裝飾可
視為半圓形的連續組合

窗戶是圓形加上長方形

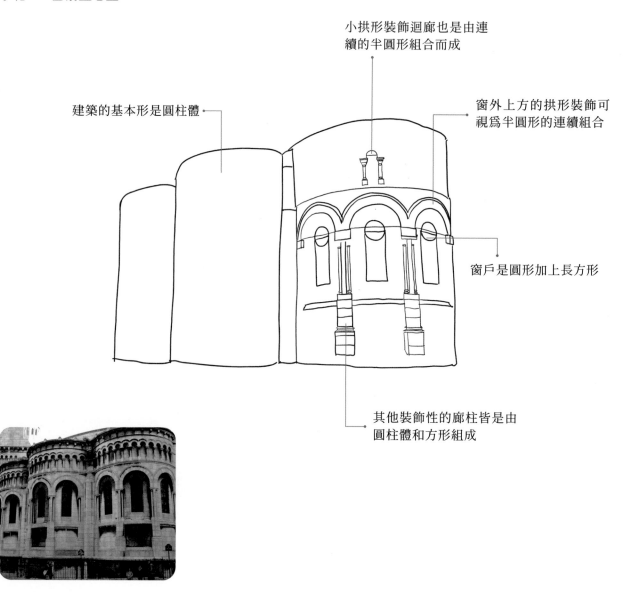

其他裝飾性的廊柱皆是由
圓柱體和方形組成

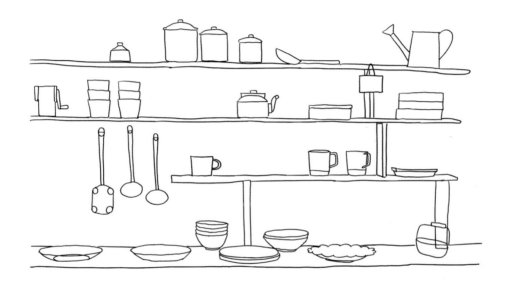

經過前面的拆解示範，你有辦法看出這些是由哪
些幾何形組成的嗎？基本上，這張裡的用具都是
由圓形（正圓、橢圓、半圓）和四角形（長形、
方形、梯形）組成的。

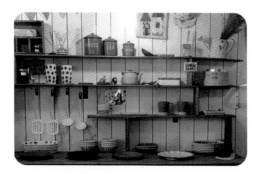

攝自｜日日村食堂

示範 9：台北市立美術館人潮

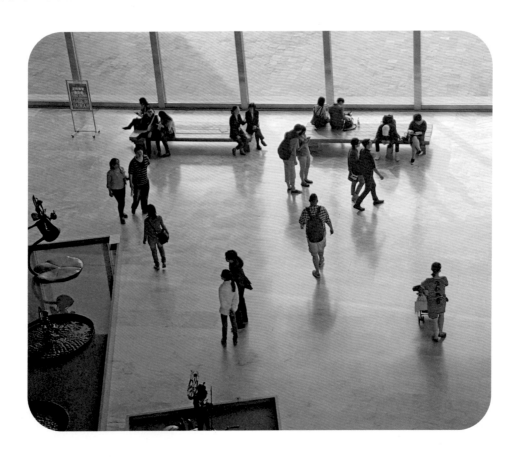

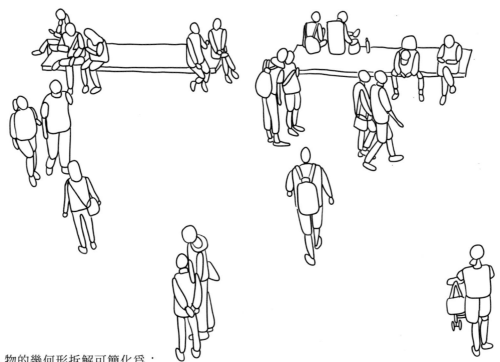

人物的幾何形拆解可簡化為：
頭 / 圓形
身軀 / 四角形
手 / 圓或橢圓
臂 / 長橢圓
腿 / 長橢圓或四角形
腳 / 橢圓

經過這些拆解說明後，有沒有覺得要畫下身邊的人事物，沒那麼難了呢～那我們接著
進入下一章吧！

CHAPTER 2

植物

開始畫畫！就從我最愛的植物開始吧！
藉由植物讓大家見識一下，線條的豐富及無限可能性。
植物的形體千姿百態，你永遠會有新發現，也永遠畫不膩，
它是我們作畫時的繆思，最佳的模特兒。

■ 天南星

我們先從這片擁有簡單外形和線條的天
南星開始！

步 驟 影 片

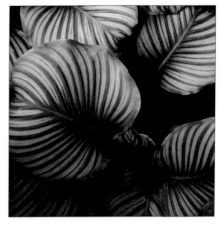

Photo by Ren Ran on Unsplash

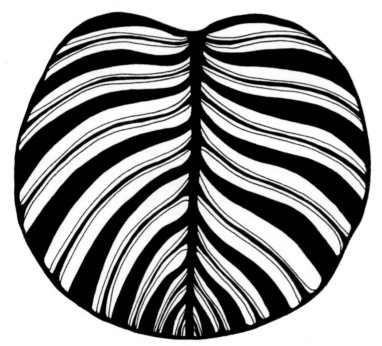

使用 0.5 的筆，將外形畫成一個圓。

觀察葉脈分佈，分別為主葉脈（粗）及次葉脈（細）。用 0.5 筆先畫出主葉脈，決定它的寬度和分佈。

使用 0.38 筆畫次葉脈。為避免待會塗錯葉脈，在主葉脈畫上黑線條作標記。

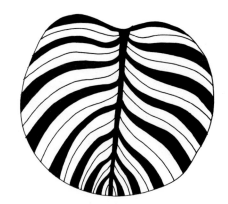

使用卡式毛筆將主葉脈大概地上墨，為避免畫出框外，線條邊緣處換成 0.38 筆塗黑。

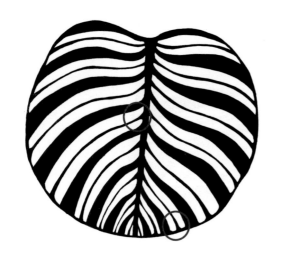

STEP. 5

接下來用 0.38 筆把葉子的外框線和次葉脈加粗。紅圈處是次葉脈與主葉脈及外框線的銜接處，這裡我會讓次葉脈以延伸塗黑的方式與它們銜接，讓葉脈看起來是從這裡長出去的。

tips

比較藍圈和紅圈處，紅圈處的銜接是以延伸塗黑的方式畫的。

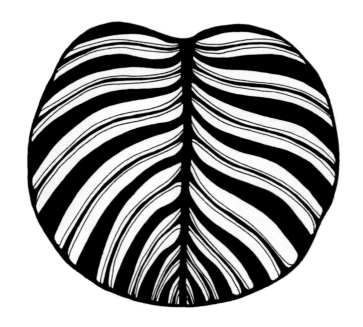

STEP. 6

步驟 5 完成後的葉子,再用 0.28 筆在次葉脈兩旁加上細線。完成後,審視整片葉子,發覺左半邊的主葉脈比右邊的稍窄,所以把左邊主葉脈略加粗,讓兩邊視覺上達到平衡。

這樣就完成了我們的第一片葉子囉～是不是簡單又美麗!

tips　作畫過程,停下來審視畫面是很需要的喔,這時可仔細觀察畫面有哪裡需要調整。

■ 琴葉榕

步驟影片

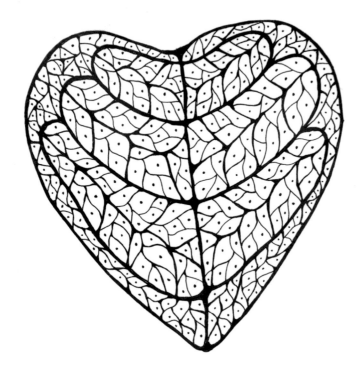

葉片的外形可視為一個愛心（0.5 筆）。

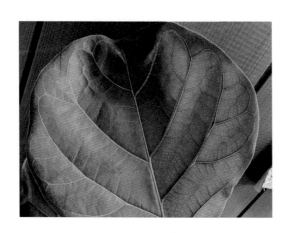

有沒有發現主葉脈是一個帶弧形的長條狀。

把主葉脈簡化成六塊（0.38 筆）。

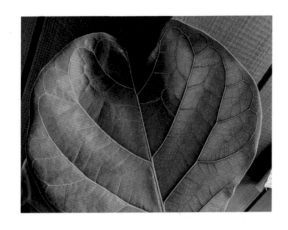

再來看一下主葉脈裡的線條，可以把它們看成是好幾個區塊。

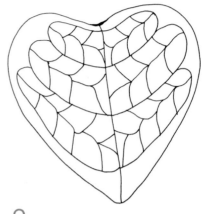

STEP. 3

把這些區塊（A 區）畫大一點，因為之後還有細葉脈要處理。這裡使用 0.28 的筆，可跟主葉脈形成粗細不同的層次。

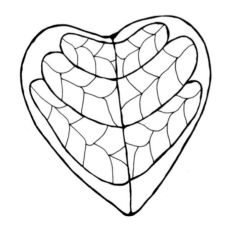

STEP. 4

將葉子的外框線和主葉脈的外框線適當加粗，作出層次。（0.38 或 0.28 筆都可以）

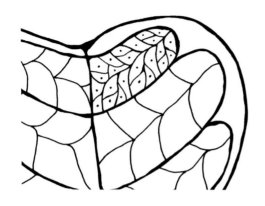

開始處理細葉脈。使用 0.28 的筆,把 A 區再區分成小區塊(B 區),然後在每個區塊裡加上一個點,這就是單一主葉脈的完整組圖。B 區的數量和分佈因人而定,可以隨自己喜好和直覺來下筆。

★提醒
接下來的步驟皆以 0.38 和 0.28 筆互換,依區域大小及個人用筆掌握度,若對線條穩定度還不熟捻,建議用 0.28 來畫,可以慢慢疊加,避免一次下筆太重。

STEP. 6

處理完 B 區,A 區的外框線也加粗,再做出一個層次,紅圈裡的線條匯集處也加粗。

STEP. 7

接著把主葉脈外圍的空白處同樣劃分成不同大小的區塊(C 區)。

STEP. 8

把 C 區再劃分得更小塊，讓 A、B 區和 C 區的層次顯現出來。接著，在 C 區每個區塊裡加上小點。

STEP. 9

C 區最後修飾階段。

· 此區跟主葉脈相連的線條適當加粗（紅圈處），讓 C 區感覺像是從主葉脈生長出來的，不要讓他們彼此互不相關。

· 其他線條跟線條間的匯集處，以及線條跟葉子外框線的交集處也適當加粗。（藍圈處）。

· 視整體畫面選擇加粗，不需要全部每個地方都加粗。

STEP.10

最後再審視一次畫面，我把主葉脈框線和 B 區框線再加粗一些，
讓層次更明顯。這樣就完成這片琴葉榕了～

■ 彩葉草

彩葉草很特別，它是由大小不同的葉片
一層層組成的。

步 驟 影 片

STEP. 1

使用 0.5 筆把葉片簡化成胖胖的菱形，總共四層八個葉片。

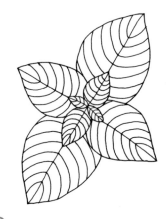

STEP. 2

觀察主葉脈的走向，用 0.38 筆把它們畫出來。

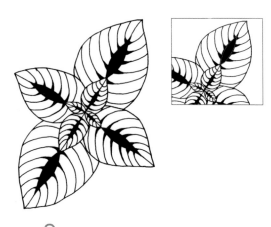

STEP. 3

每個葉片上都有一個紅色菱形，把它畫上後直接塗黑。之後，在菱形外圍加上小三角形延伸出去，讓菱形感覺是和葉片長在一起。

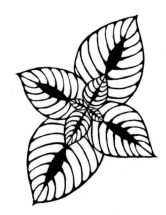

STEP. 4

接下來把外框線和主葉脈加粗。

tips　記得在每個葉脈跟外框線交接處，稍微延伸加粗。（參照天南星 STEP5）

STEP. 5

用 0.28 筆加上次葉脈。最小的二片葉子，因
爲面積很小，大致上加幾條次葉脈卽可。

STEP. 6

用每隔一條就加粗的規律，爲次葉脈製造層
次。

STEP. 7

審視畫面。由於目前葉子之間的層次看不清
楚，所以把每層葉片的交接處上墨色。

STEP. 8

目前視覺上有點硬，這時是點點派上用場的
時候。我前面提過「點」可給人輕盈的質感，
所以在每片葉子尖端處往下遞減加上圓點。
加完後，感覺是不是不一樣了～

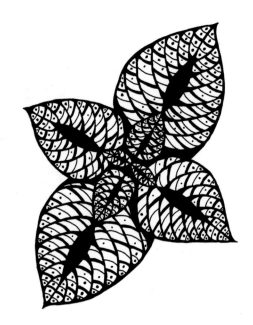

STEP. 9

我覺得步驟八的點太小，於是把它們適當地加大一點。不用每個都加大，葉片尖端處和葉片邊緣的點加大即可，這樣視覺上會產生一種漸層感。

好了～這樣我們又完成一片葉子了！

▪ 龜背芋

葉脈不用一定都要這麼複雜，簡單的線
條也可以表現喔～

步驟影片

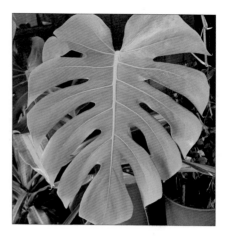

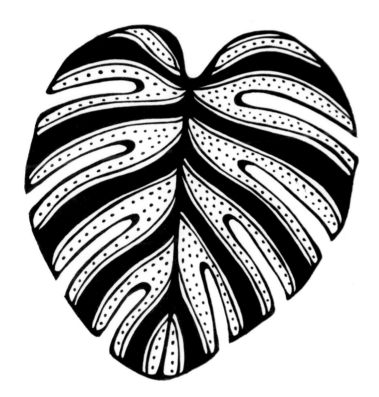

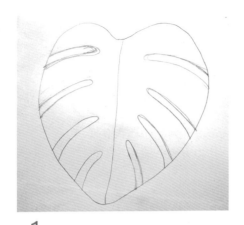

STEP. 1

龜背芋的外形可視為一個愛心，葉片邊緣是被粗圓頭曲線切割出來的。（打稿順序：先畫出愛心，再加上粗的圓頭曲線。）

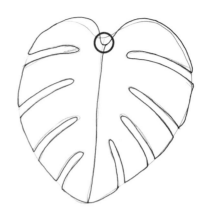

STEP. 2

用 0.5 筆畫外框線。愛心頂部凹陷的地方（紅圈處）往下畫一點，讓它和葉子原本的形狀更貼合。

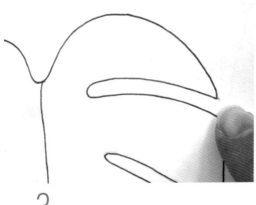

STEP. 3

待墨水略乾後，擦去鉛筆稿。馬上就擦鉛筆線稿，容易把墨水擦出來。擦拭時盡量維持同方向且動作輕一點，不要把紙擦皺了。

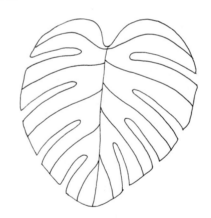

STEP. 4

用 0.38 筆畫上主葉脈。

STEP. 5

主葉脈加粗，確定好要上墨色的範圍。

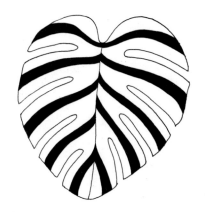

STEP. 6

使用卡式毛筆上墨色，同樣地，先大面積上色，線條邊緣處換成 0.38 筆，填滿墨色。

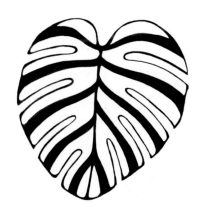

STEP. 7

使用 0.38 筆把葉子外框線加粗。

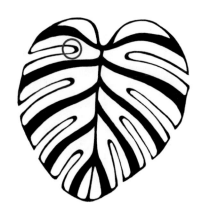

STEP. 8

在每個轉折處（紅圈處）稍微加寬塗黑，製造出立體感。

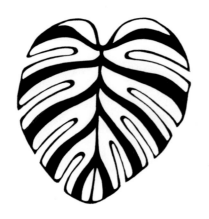

STEP. 9

審視畫面,把主葉脈再加粗一點。

★提醒

這片葉子是以比較單純的方式來畫,所以線條粗一點,才不會顯得太單薄。可比較一下加粗後的葉片跟上一個步驟未加粗的葉片,兩者給你的感受如何。

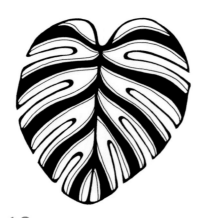

STEP. 10

在主葉脈兩旁用 0.28 筆加上兩條細線,讓主葉脈不要太單調。

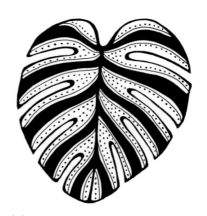

STEP. 11

在細線旁加上圓點。

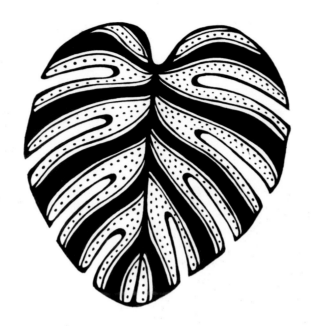

STEP. 12

再一次審視畫面，做最後調整。
· 主葉脈兩旁的細線再加粗。
· 葉片頂端太空白的地方，補上葉脈。
· 其他空白處，適當加上小圓點。

這樣，就完成這片簡單耐看的葉子囉～

▪ 孔雀竹芋

我們來畫很有趣的孔雀竹芋，它的葉脈
是無數個葉子形狀！

步驟影片

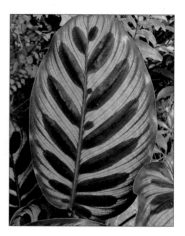

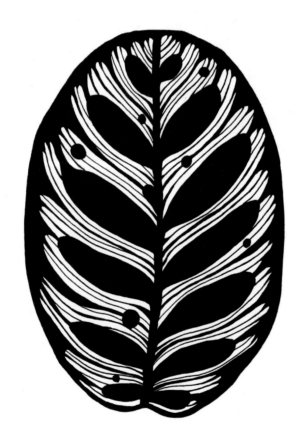

STEP.1

把葉子外形畫成一個橢圓。 （0.5 筆）

STEP.2

畫上主葉脈的線條分佈。 （0.38 筆）

STEP.3

加上依附在主葉脈上的葉子形狀。

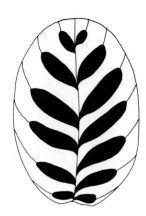

STEP.4

把這些葉子形狀填滿墨色。

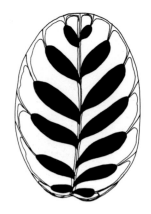

把主葉脈的線條跟外框線作連結。

STEP. 6

同樣地,把這些地方塡上墨色。

STEP. 7

用 0.28 筆畫上次葉脈。

STEP. 8

仔細觀察照片裡的次葉脈,它們是逐漸加粗延伸到葉子邊緣的。

STEP. 9

加上最後的細葉脈。

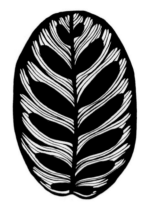

STEP. 10

把細葉脈稍微加粗。不用每根都加,可選擇細葉脈周圍空間較多的來加。加粗的同時,記得延伸線條連接到葉子的外框線。(參照天南星 STEP5)

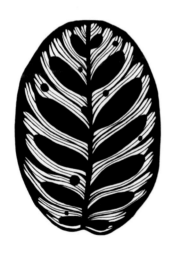

STEP. 11

最後審視畫面,我發現葉子呈現一種平衡感,但過於平衡讓畫面有點僵硬。所以決定在畫面上點綴大小不一的點,來打破僵硬感,讓這片葉子看起來可以更生動。

★提醒

比較一下 STEP10 和 STEP11 的葉子,看看感覺如何。每個人審美觀不同,也許有人認為 STEP10 之後就可收筆了。這沒有唯一答案,也沒有絕對對錯,主要是希望在過程中,大家可以多思考多觀察,從而養成自己的審美觀。

■ 虎尾蘭

虎尾蘭是很常見的植物，也是很容易上
手的手繪植物喔～

步驟影片

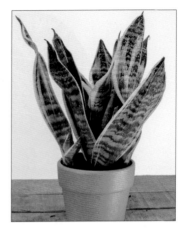

Photo by Parker Sturdivant on Unsplash

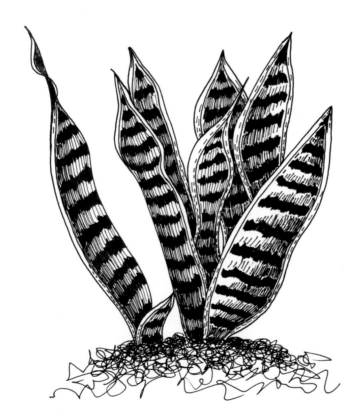

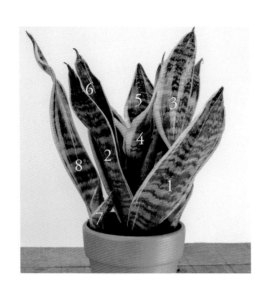

STEP. 1

遇到葉片比較多的時候，我會先畫形狀最完整，最沒有被遮擋住的葉子。以這盆虎尾蘭來看，就是右邊最前面編號 1 的葉子。

STEP. 2

接著畫距離 1 號葉子最近的葉子 2 號、3 號。選擇先畫 2 號是因為它形狀完整，且先把編號 1、2 的葉子定位，在畫兩片葉子間的葉子時，會比較好抓位置。

STEP. 3

編號 3 和 4 的葉片感覺先畫哪個都可以，但因爲 4 號葉片稍微被 3 號葉片遮到，所以我選擇先畫 3 號。

STEP. 4

完成編號 4 的葉子。

STEP. 5

編號 5 和 6 的葉片，位於較後方位置，會等其他葉片定位後再繪製。

STEP. 6

最後是編號 7 和 8 的葉片。

tips　我沒有畫出全部的葉子，而是選擇形狀較完整，彼此有依附關係的。其他遮到太多的則省略，以免畫面太零碎。

STEP. 7

把葉片邊緣青黃色的部分先畫出來。

STEP. 8

虎尾蘭的葉脈紋路是不規則的圖案,有點像電波,也像鋸齒狀,我使用幾乎黏在一起的短線來製造這個紋路。

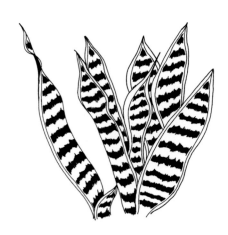

STEP. 9

葉脈紋路的間隔可以參照照片,也可以靠直覺下筆。建議最好是先觀察要下筆的那片葉子,看清楚它的紋路曲折和走向,這會關乎到葉片的面向和立體感,觀察完再下筆。若忘記了或不確定,停下筆,再看一次葉片,再重新下筆。

★提醒

不建議邊畫邊看,這樣專注力會在照片上,而不是在畫上,你的心思會追求像不像,而忘了跟畫作連結。別忘了,我們是在畫感受力,而不是如照相機般的真實記錄。

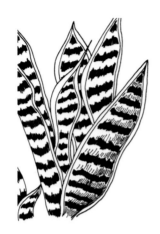

STEP.10

接下來，運用之前學到的線條疏密法，來為
葉子創造陰暗面，製造立體感。

STEP.11

在葉片底部位置，以及靠近相鄰葉片的地方，
線條畫得密一些。

STEP.12

審視畫面，我把陰暗面再加重，讓立體感更
明顯。

STEP. 13

在葉片邊緣的白色帶加了一些短虛線，讓它
也有一點深淺變化。

STEP. 14

最後在底部畫上雜亂的自由線條表現泥土，
就大功告成了。

▪ 五葉地錦

步 驟 影 片

Photo by Rodion Kutsaiev on Unsplash

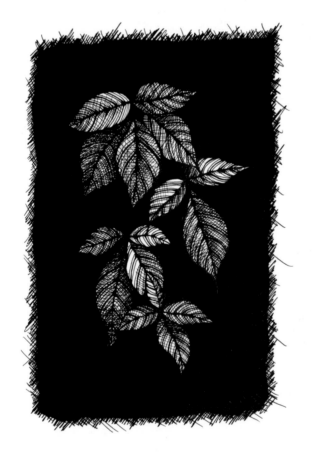

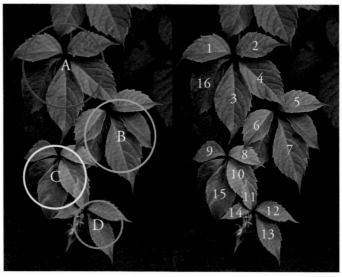

先將圖片中的葉片大致分成四組 A、B、C、D，接著按照 P.73 提及的邏輯，依編號順序畫出葉子。

· 1、2、3 號葉片形狀最完整，且位於最上方，先把它們畫出來，做為後續葉片的定位依據。

· 5 號葉片先於 6 號，在於 5 號跟 4 號相疊，較輕易掌握位置和形狀。8 號及 11 號同理。

· 16 號葉片不確定要不要保留，待全部葉片畫完後，視畫面平衡需要，決定把它加進來。

STEP. 2

畫出主葉脈。

STEP. 3

把葉子外框線和主葉脈適當加粗。

STEP. 4

在主葉脈兩旁加上細線。

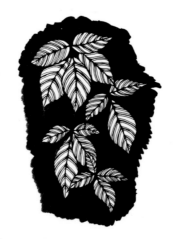

STEP. 5

我決定把背景塗黑處理。邊緣尚未決定如何收尾，最後視整體畫面再決定。

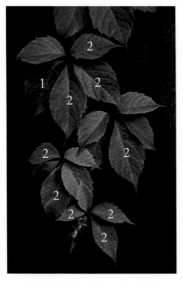 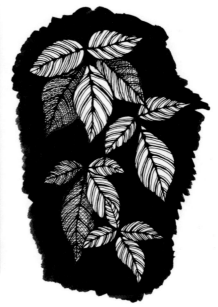

1 號葉片最暗，2 號葉片們次暗

STEP. 6

接下來處理陰暗面。通常我會先處理最暗的地方。先有一個最暗的濃度基準，再慢慢依序減淡濃度。最暗的地方，不要一次就畫很深，先將該區大概打暗，然後處理次暗的地方，接著審視畫面，再依需要逐步加重。

tips　還記得前面提到的線條交疊交錯法嗎？這裡就派上用場囉～（線條角度順序沒有一定，端看個人習慣。）

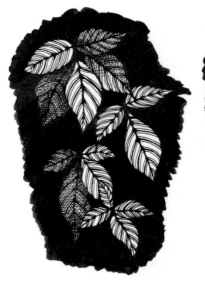
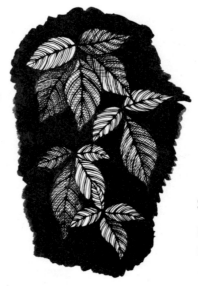

STEP. 7

暗面的葉子們，每片各自有最暗的地方，運用交疊線條方式表現出來。

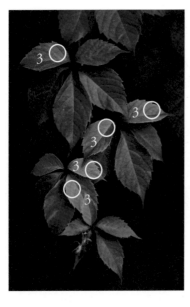
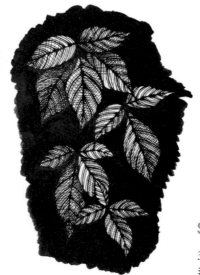

STEP. 8

3號圓圈處是畫面裡最亮的地方，這些地方請略過交疊線條。

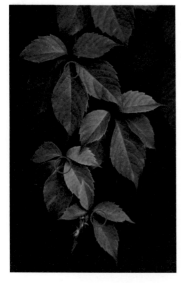

STEP. 9

紅圈處是葉片重疊的地方，要再
加重，讓葉片層次更明顯。

STEP. 10

最後決定把背景處理成一個黑色色塊。

STEP. 11

色塊邊緣補上交叉的線條，讓外緣線條不要
太拘謹。這樣，就完成囉～

▪ 大果柏木

最後，我們來看看這株植物的葉片該怎麼表現。

步 驟 影 片

Photo by Jingtao on Unsplash

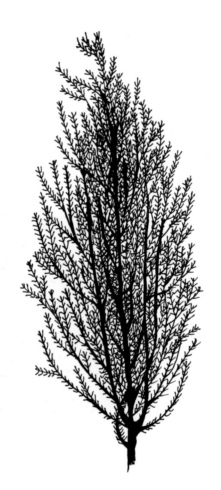

先把最粗的幾個主要樹枝畫出來。

STEP. 2

稍微加粗，以便待會找得到它們。

STEP. 3

仔細觀察小枝條的分佈和走向，把它們大致
上畫出來。

STEP. 4

每個小枝條上，加上類似箭頭形狀的線條代
表葉片。

STEP. 5

全部的小枝條都加上葉片。

STEP. 6

加上更多小枝條，讓整株看起來
更飽滿。

STEP. 7

把 STEP1 的主要枝幹再加粗。

STEP. 8

加粗一些從主要枝幹分枝出去的小枝條。

STEP. 9

在植物中心沿著主要枝幹，再加上一些小枝條和葉片，讓此區再密一些。

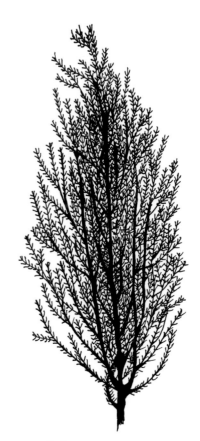

chapter 2
總結

· 先簡化外形為幾何形。
· 觀察葉脈分佈走向，抓出主線條和次線條的樣貌，簡化它們的形狀。
· 加入自己的創意做些變化。
· 繪製一株植物時，畫面可去蕪存菁，不用每個葉片都照實畫出。
· 記得隨時審視整體畫面。

STEP. 10

最後，在中心枝幹附近再加些小葉片提高密度，就完成囉～

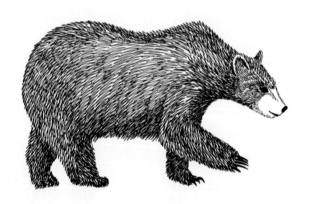

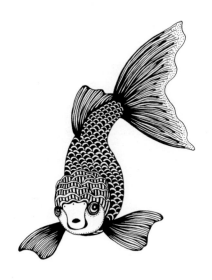

動物

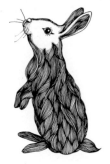

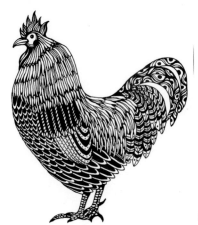

每種動物都擁有獨一無二且豐富的毛髮質感與圖案，
在本篇章裡，我們將運用各式各樣的線條畫法，讓他們活躍在紙上。

■ 斑姬鶲

這隻可愛的小鳥有著細細的羽毛，我想
採用介於寫實又寫意的方式來畫。

步 驟 影 片

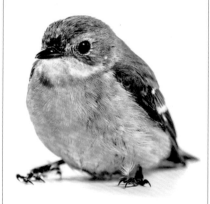

Photo by Paulo Brandao on Unsplash

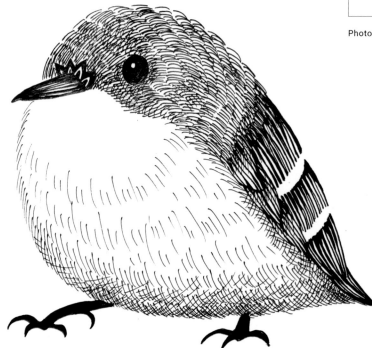

將小鳥的外形先畫成一個類似倒下來的水滴狀。

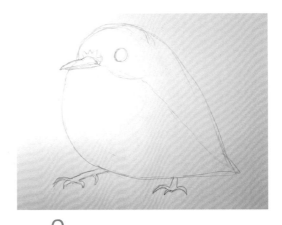

接著把頭部的輪廓線和深淺羽毛的交界線畫出來。再來是嘴巴、眼睛和腳。

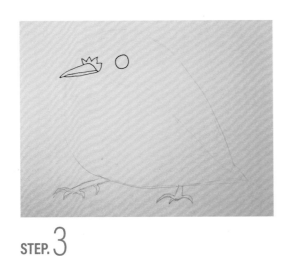

完成眼睛和嘴巴的框線。外輪廓的鉛筆線擦到只留下淡淡的筆觸，做為待會上羽毛時的範圍依據。

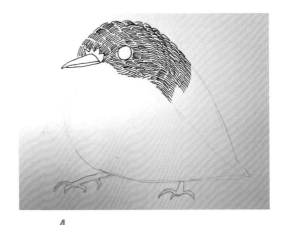

這隻鳥的毛，是由細細短短的毛層層交疊而成，我們可以用短線條來表現。

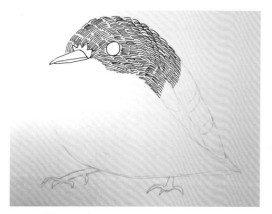

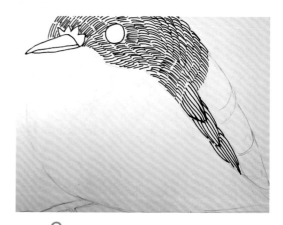

STEP. 5

短線條的毛畫好後，用鉛筆淡淡畫出下半部
羽毛的輪廓線，我把這部分的羽毛簡化成兩
大區塊各三片。

STEP. 6

這一區羽毛用長一點的線條來畫。

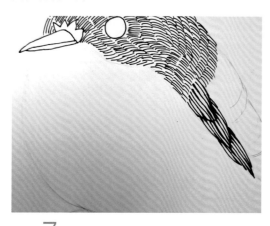

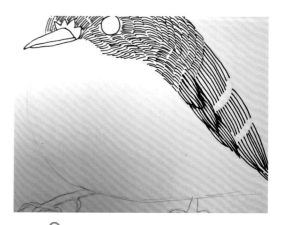

STEP. 7

在每片羽毛交界處加深加粗線條，把羽毛厚
度和前後感做出來。

STEP. 8

接著處理後背的三層羽毛。記得每片羽毛的
底端有一條白色帶，線條畫到那裡就停止。

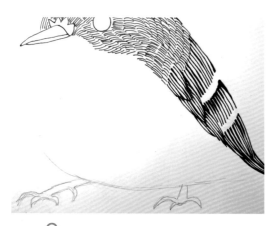

STEP. 9

同樣,在每片羽毛交界處,把線條加粗增加
深度,做出前後感。

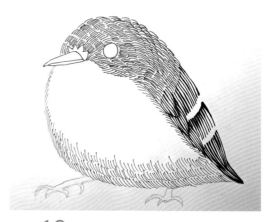

STEP. 10

前面身軀淺色毛部分,我選擇只上陰暗面,
讓身軀前方跟後方對比明顯。(端看個人選
擇,也可以全部上滿短線條。)

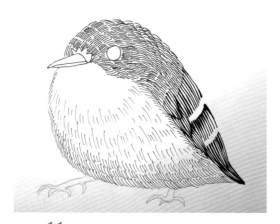

STEP. 11

短線條由底部慢慢從密到疏往上畫。

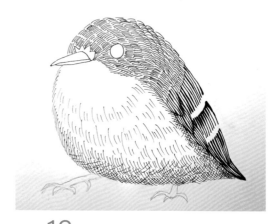

STEP. 12

使用線條交錯方式,把底部及深淺羽毛交界
處的線條加重,製造出立體感。

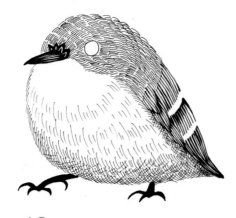

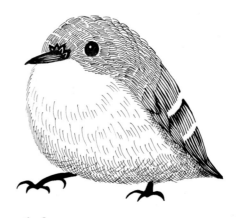

STEP. 13

嘴巴和腳的部分上好墨色。

STEP. 14

補上最重要的眼睛。

★提醒
眼睛瞳孔要看向哪邊，會影響整隻動物甚至整張畫的感覺，我通常留到最後處理，而且會先用鉛筆試畫幾種不同方向，再決定哪種最適合。

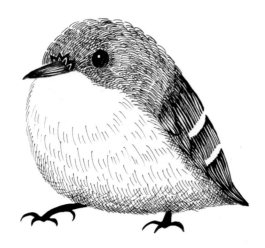

STEP. 15

最後，把眼睛周圍和頭頂部分的毛髮，適當地用線條交錯方法再稍微加深一點，讓上半部的毛髮有些層次。這樣，這隻可愛的小鳥就完成囉～

■ 維爾沙摩雞

這隻美麗的公雞，有多樣的羽毛，我選擇用圖案化的方式來呈現牠。

步驟影片

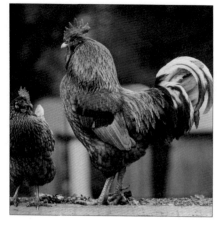

Photo by Egor Myznik on Unsplash

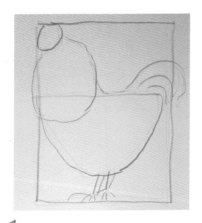

STEP. 1

先畫一個外框,確定雞的大小範圍。再用幾何形在框內訂出每個部位的大小位置。(因鉛筆線較淡,改以粉紅色表現)

STEP. 2

確定好位置後,畫上各部位的細部輪廓線。

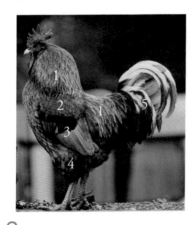

STEP. 3

這隻公雞共有五種不同羽毛樣式。先畫 1 區的羽毛。

·把公雞上半部及尾巴的外框線先完成。

·畫好外框線後,擦掉鉛筆線,保留下半部鉛筆輪廓線,做為之後繪製羽毛的範圍依據。

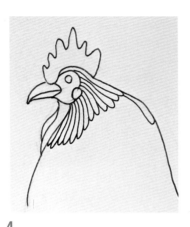

STEP. 4

1 區的羽毛用長條形來表現。

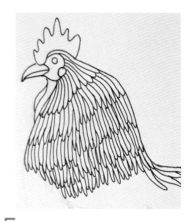

STEP. 5

慢慢一層一層舖到背上。

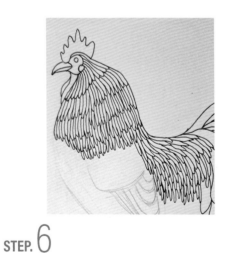

STEP. 6

背上的羽毛改成參差交錯的方式，讓它垂披下來。

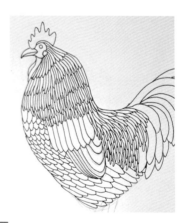

STEP. 7

2 區羽毛照片上是交錯的線條，爲了避免畫面太複雜，決定省略。讓 1 區的羽毛面積往下延伸，接著畫 3 區和 4 區的羽毛。

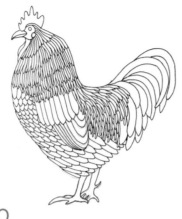

STEP. 8

完成全部的羽毛後，畫出腳的外框線。

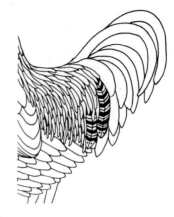

STEP. 9

接著先處理尾巴的羽毛。（羽毛的圖案設計，大家可以自由發揮。）

STEP. 10

把它們都完成。最後三支我想用不同圖案處理，但還沒決定好，先擱著。

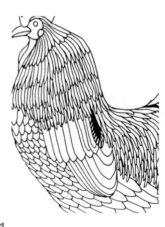

STEP. 11

接著處理我已經有想法的 3 區羽毛。

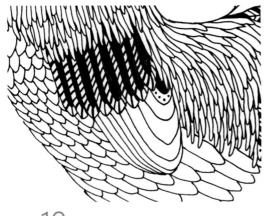

3 區下半部羽毛圖案改用點狀,和上面的線條圖案做區隔,以免這區線條太繁複。

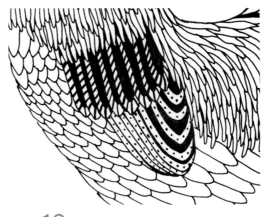

3 區羽毛完成後的樣貌。

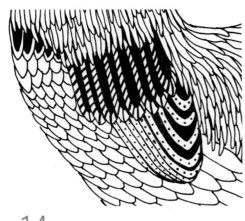

4 區羽毛較多,且很多面積皆較小,所以我選擇用簡單的圖案來處理。

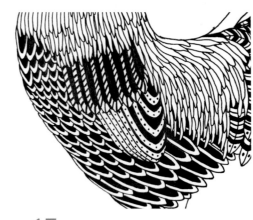

4 區羽毛完成。

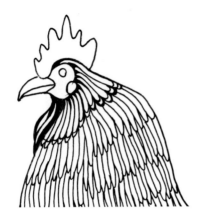

接著細部調整 1 區的羽毛,把跟頭部交接處
的線條加粗延伸。

tips　概念跟畫葉子一樣,讓這些羽毛視覺上是從
　　　頭部延伸出來的。

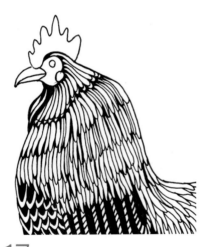

STEP. 17

接著把這區的羽毛每一層交接處加深,做出
羽毛層層交疊的感覺。

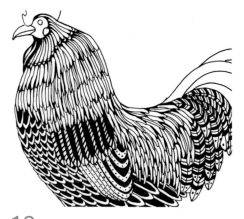

背上垂披的羽毛採用相同方式處理。同時，可用 0.28 筆在部分羽毛中加上細線，讓這區整體有深淺變化。

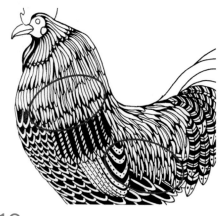

紅圈處交接的地方再加重，讓層次更明顯。

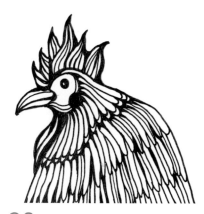

開始處理頭。我把雞冠調整成類似火焰的形狀。

接著來處理尾端擱置的三根羽毛，我選擇用曲線來表現。

STEP.22

三支羽毛完成。

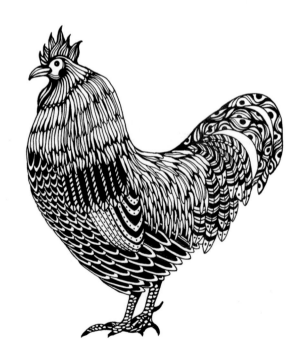

STEP.23

腳用塊狀的圖案來畫，腳爪單純塗黑。這樣，
就完成這隻繽紛美麗的公雞了。雖然過程有
點長，但看到成品，是不是很有成就感！

▪ 獅頭金魚

這隻金魚也將用圖案化的方式來表現。

步 驟 影 片

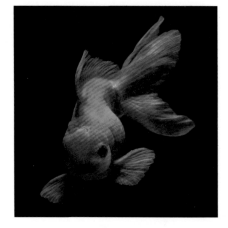

Photo by Zhengtao Tang on Unsplash

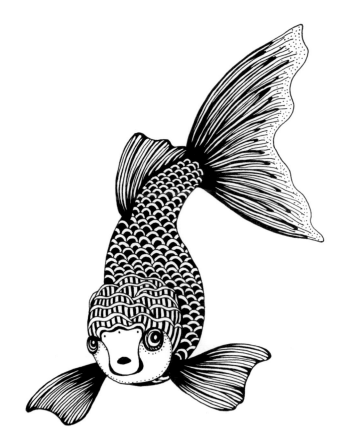

STEP. 1

這隻魚的身體可以先用幾何形來區分,然後再細修。

STEP. 2

描上外框線。

STEP. 3

用 0.38 筆先畫前面的魚鰭。

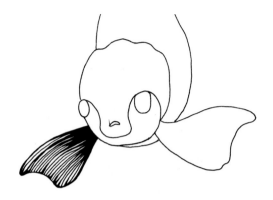

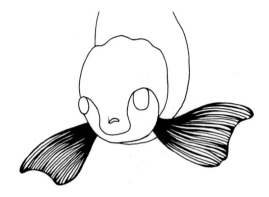

STEP. 4

用 0.28 筆上細線，魚鰭尾端與靠近頭部的線條加粗加深。

STEP. 5

另外一片魚鰭以同樣方式處理。

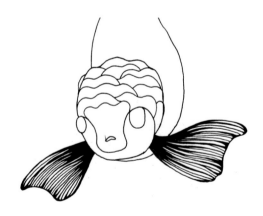

STEP. 6

頭部的魚鱗簡化成一排排的波浪形。

STEP. 7

把身體的魚鱗畫上。

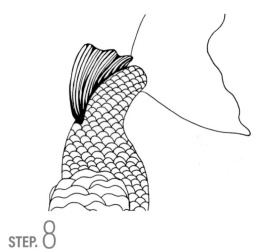

STEP. 8

背部的魚鰭和頭部的魚鰭畫法一樣。

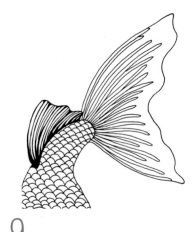

STEP. 9

接著是魚尾，先畫上細細的長條形。

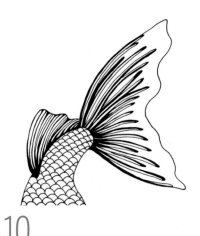

STEP. 10

每根長條形的一邊塗黑，製造立體感。然後在每根長條形靠近身體交接處加重墨色。

STEP. 11

接著用 0.28 筆在長條形之間加上細線。

STEP. 12

最後在尾端加上小點。

STEP. 13

頭部魚鱗的地方，用簡單的圖案設計來處理。

STEP. 14

頭部魚鱗完成。你也可以設計自己的 pattern
喔～

STEP. 15

身體魚鱗部分我也是選擇簡單圖案來處理。

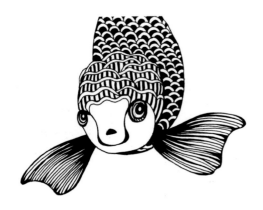

STEP. 16

補上眼睛的墨色，再修飾一下嘴型。

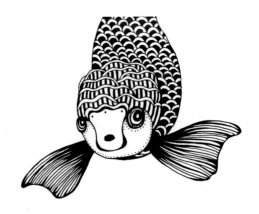

STEP. 17

裝飾額頭的魚鱗線條，加上一些點點，增加臉部一點厚度感。

STEP. 18

最後，把尾巴靠近身體交接處的墨色範圍擴大些，再把一些長條形加深，讓尾巴在視覺上更重些。

STEP. 19

這樣，就完成囉～

Roslag 棉羊

這隻綿羊有著亂亂的捲捲毛髮，我打算
用寫意隨性的風格來畫牠～

步 驟 影 片

Photo by Luke Hodde on Unsplash

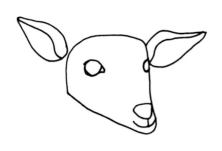

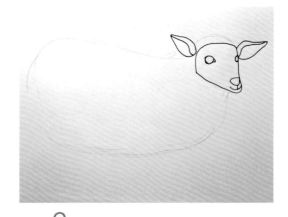

STEP.1

直接下筆畫頭部的輪廓。因為是寫意風格，
外型不用太精準，抓到大概形狀卽可。

STEP.2

用鉛筆淡淡畫出身體的輪廓。

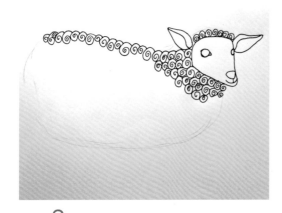

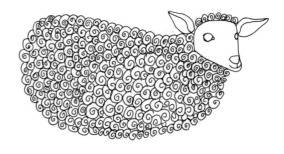

STEP.3

以圈圈線來表現毛髮。頭頂用小圈圈，身體
可大可小，可自行決定。

STEP.4

身體毛髮完成。

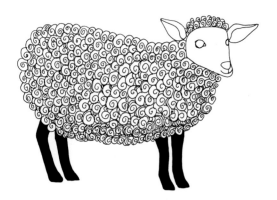

STEP. 5

用 0.28 筆在身體底部的圈圈多加些細線，製造出立體感。

STEP. 6

接著畫腳，形狀不用太精準，我選擇把腳塗滿墨色。

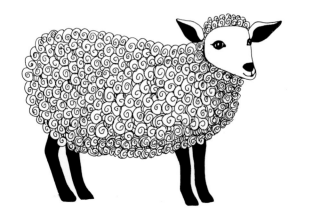

STEP. 7

頭部及其他細部處理：

· 把焦點留給身體的捲線條，所以耳鼻嘴部分簡單上墨色處理。

· 頭部周遭及下巴延伸到胸膛的捲捲毛髮加上細線，製造暗面，增加立體感。

· 身體下緣延伸到後腿的地方，再增加一些細線。

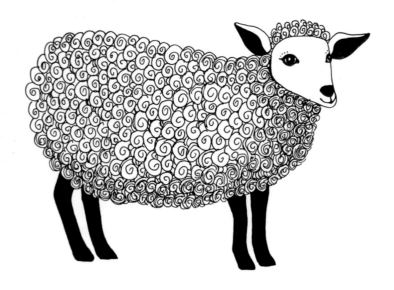

STEP. 8

最後在眼睛周圍點上一些小點點，增加可愛感，這樣就完成囉！

▪ 高山羊

這隻羊有著飄逸的毛髮，我想讓它們成為畫面的重點。

步驟影片

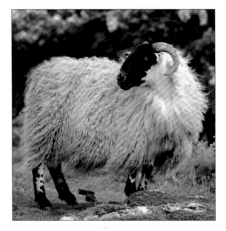

Photo by Jacqueline O'Gara on Unsplash

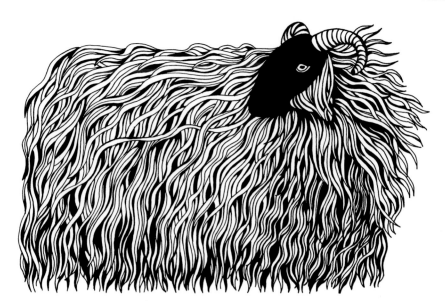

STEP. 1

由於還不確定毛髮的走向及範圍，所以先畫
出羊頭的輪廓線。

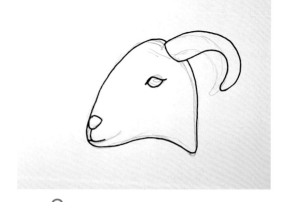

STEP. 2

描外框線。

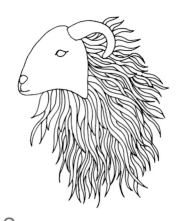

STEP. 3

採用類似髮絲的形狀來畫毛髮。先畫出頭周
圍奔放的毛髮，這樣才知道其他毛髮走向。

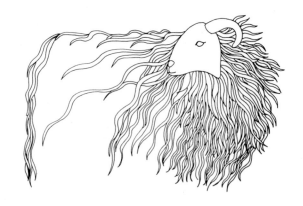

STEP. 4

再來畫出背上的毛髮，延伸到尾部，決定羊
身的範圍。我不打算畫羊腳，我想呈現毛髮
豐厚且長的感覺。

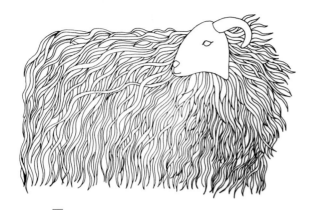

STEP. 5

範圍訂出後，就可以盡情填滿線條，現階段不用畫很密，有些小空隙沒關係。

STEP. 6

開始修飾毛髮。
· 把和羊頭交接處的毛髮加深加重。
· 穿插地加深毛髮彼此間的交接處，做出前後層次感。

STEP. 7

此外，我們還可以這樣做：
· 有些髮絲彎曲處塗黑，讓單根毛髮也有陰暗面。
· 在部分比較寬的髮絲上，用 0.28 筆加上細線。
· 這個階段，可以開始慢慢把之前的小空隙視狀況選擇用細線或塗黑來補滿。

STEP. 8

大概做出層次後，把身體底部的毛髮都加重。
這時可以大膽地把此區大部分的髮絲塗黑。

STEP. 9

處理好尾端後，繼續處理身體部分毛髮，確
認有沒有哪些地方漏掉處理，或可以再增加
層次。

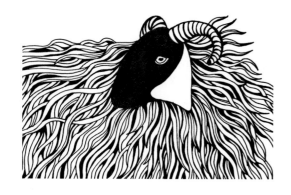

STEP. 10

接著塗黑羊頭，但留下一個三角形狀的脖子
部分。

tips　此張重點在身體的毛髮，所以羊頭盡量簡單
　　　處理，不要有太多複雜線條設計，以免干擾
　　　焦點。

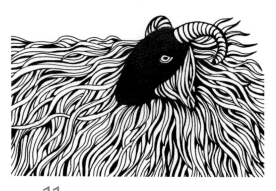

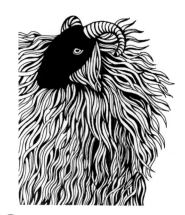

STEP. 11

補上脖子的毛髮，交接處加深。

STEP. 12

審視畫面後，我覺得全部毛髮的層次不明顯，決定放手大膽把有些地方直接塗黑，讓毛髮的豐厚感更明顯。

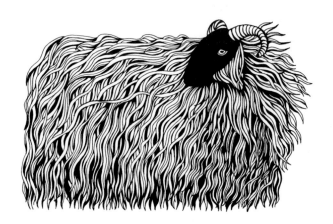

STEP. 13

完成 STEP12 後，有著飄逸長髮的高山羊，就完成了。

■ 北美灰熊

這隻有著尖角狀毛髮的灰熊，很適合拿
來做自由線條的練習。

步驟影片

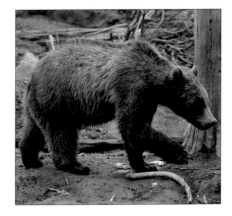

Photo by Margaret Strickland on Unsplash

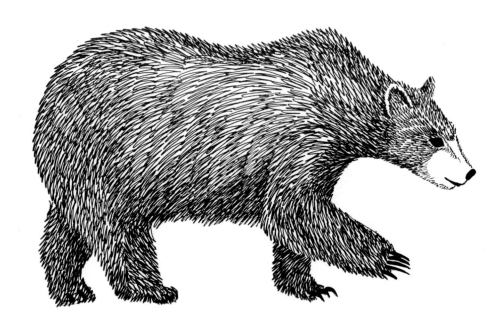

先畫一個長方形框，決定熊的大小，然後切分長框，用簡單幾何形定出身體各部位的大小位置。

進行細修，把身形的凹凸畫出來。然後是耳鼻嘴眼，最後畫出爪子的形狀。

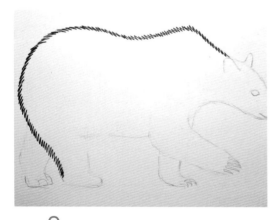

灰熊的毛看起來有點像是小尖角形狀，所以我採用鋸齒狀的連續線條來表現。

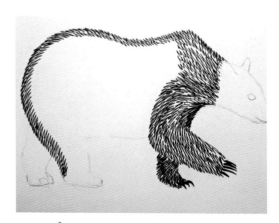

從頸部的毛髮開始往下畫到腳。頸部線條走向確定後，接著會比較好抓身體的線條走向。

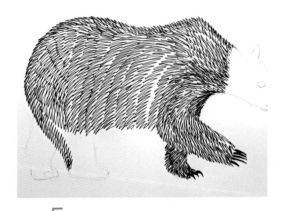

STEP. 5

接著畫身體，身體的鋸齒線條相較腿部的線
條，可以大一點。

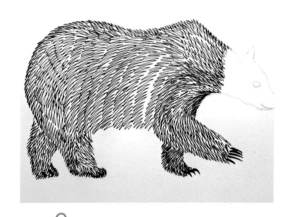

STEP. 6

接著再用小鋸齒線條，畫剩下的兩隻後腳。

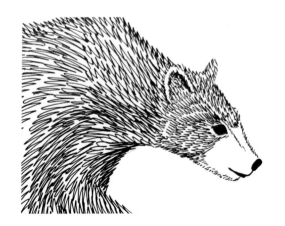

STEP. 7

現在處理頭部細節，這裡用弧度小一點的鋸
齒線，下巴和鼻翼可改用小短線。嘴鼻區域
留白做為視覺亮點。可依個人喜好，全部補
滿線條也可以。

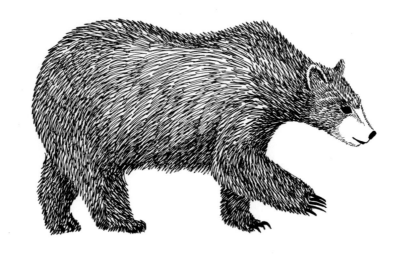

STEP. 8

最後把一些區域再疊上鋸齒線條，增加暗度做出立體感。

· 從耳朵後方到頸部再延伸到背上的凹陷處，加重。
· 從下巴延伸到胸膛處，加重。
· 前腳中後方站立的那隻，因處於後方有身體的陰影，故加重。
· 身體腹部底部加重。
· 屁股部分稍微加重。
· 後腳中直立那隻跟腹部的轉折處，加重。
· 後腳中彎曲那隻跟身體交接處，加重。

■ 灰熊

接著，我們來用另一種風格畫法來表現動物。

步驟影片

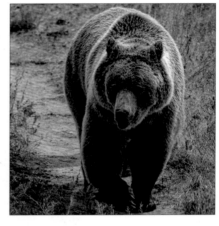

Photo by mana5280 on Unsplash

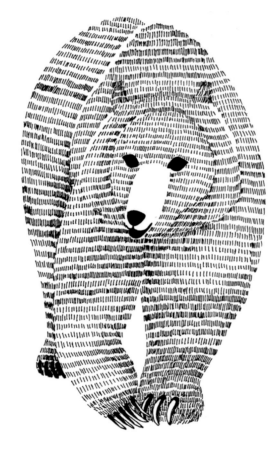

STEP.1

同樣畫出一個長框訂出熊的大小。接著用大塊形狀訂出身體各部位。

STEP.2

接著開始細修,細修完用橡皮擦拭,不要完全擦乾淨,留下淡淡的鉛筆輪廓線。

STEP.3

這隻熊用短線條畫,保留的淡淡輪廓線可以作為形體範圍的依據。

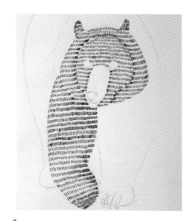

STEP.4

每一排的短線可以讓線條有些密、有些疏。

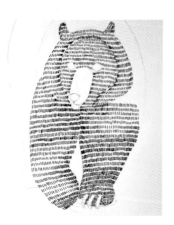

STEP. 5

右腳線條密一點，以便和左腳做出視覺上的區隔。

STEP. 6

照片裡，有些毛髮因光線而形成一圈白，這時把線條分開一些，就能製造出這種感覺。

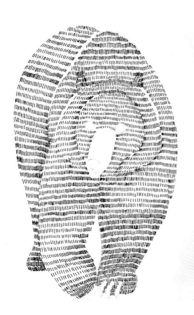

STEP. 7

接著把身體全部填滿。

STEP. 8

把爪子畫出來。

STEP. 9

眼鼻口塗黑。

STEP. 10

把一些交接處稍微再疊密一些,就完成了。

★提醒

這隻熊想單純展現線條,所以對於陰暗及立體感,不
做太多處理。如同高山羊,我想表現的是飄逸線條,
並沒有太著墨於羊身的立體感。畫畫本就沒有一定要
怎麼畫,完全是看你想展現什麼。

■ 哥德蘭兔

這隻兔子的毛髮，我想用個人很喜愛的
一種線條畫法來表現。

步 驟 影 片

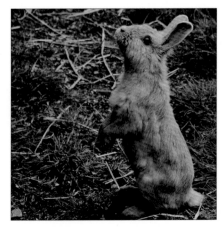

Photo by Stefan Fluck on Unsplash

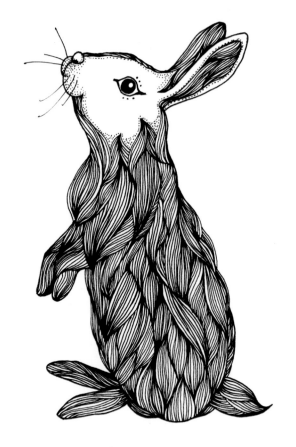

先訂出兔子的大小和身體各部位的位置。（因鉛筆線較淡，改以粉紅色表現）

STEP. 2

進行細修。

STEP. 3

上線框。身體毛髮部分用大片像頭髮又像葉子的形狀，將身體做大面積的切割。

STEP. 4

接著在每片大形狀裡隨性且直覺性地再分割更小塊，然後補上細線。

STEP.5

依照這個邏輯逐步把每個髮片填滿。

STEP.6

完成身體及手腳部分。

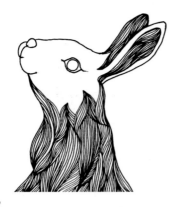

STEP.7

把耳朵和脖子的毛髮完成。頭部我同樣採留
白方式處理。

★提醒
個人喜好臉部乾淨,較有純真的感覺。

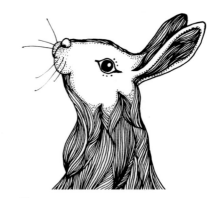

STEP.8

用點的方式把鼻頭做出些許立體感。另外,
我個人喜歡在眼睛周圍加上點,增添魔幻感。

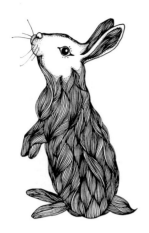

STEP.9

我覺得身體的外緣線過於平順顯得不自然，
於是在身體外圍再添上一些髮片，讓身形看
起來更自然。

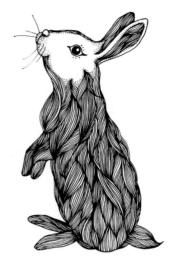

STEP.10

把一些部分再加深一點。
・雙腳和身體的交接處。
・尾巴跟身體交接處。
・雙手交接處。

這樣，就完成了最後一隻動物的練習了～

chapter 3
總結

・先用框形訂出整隻動物的面積。
・用幾何形大塊區分身體的各個部位，再來細修輪廓。
・要用寫實、寫意、圖案化還是風格化來繪製，依個人喜好選擇。
・別被寫實的毛髮限制線條創造力，它們是一個引線，點燃你的靈感。

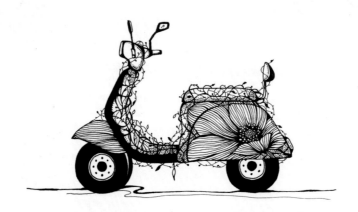

日 常

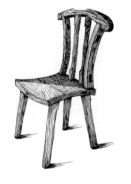

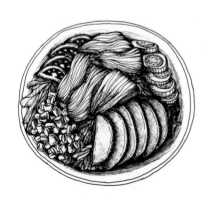

這一章,我們要來練習畫下身邊常見的事物。
另外,將用簡單的示範讓你搞懂透視,教你畫出有透視感的物件。

在進入日常物件的描繪前，

容我再介紹一個東西——「**視角**」

視角就是觀看世界的角度，

爲什麼需要介紹它呢？

很多同學問我：「老師，爲什麼我畫的東西看起來怪怪的？」或「老師，我的畫好像歪歪的……」

會出現這種狀況，通常是因爲忘了視角這件事。

先來看看下面的照片。

這是我們在食物正上方看到的樣子，咖啡杯口是正圓，吐司是正的長形，蛋糕是等腰三角。

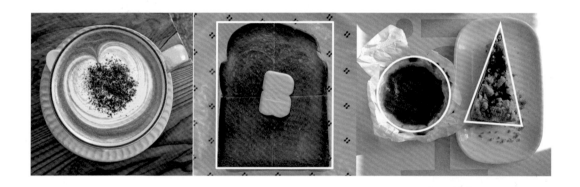

然而在日常生活中，我們很少會用這個角度看東西。通常，我們看到的比較會是下面照片呈現的樣子；咖啡杯口是橢圓形，吐司變成了平行四邊形，蛋糕的三角形也不是等腰了。大部分的時間，世界在我們眼中是長這個樣子。

所以，當我們下筆時，要先「**觀察**」。觀察什麼呢？

形狀大小和相對位置。
當視角不同，物體就「變形」了，圓不再正圓，方也不再正方。所以必須觀察物體形狀及大小差異，而物品每個部位的相對位置可以幫助你抓到它們身形的正確比例。若有注意到這些細節也拿捏得當，那畫看起來就不會歪到哪裡去喔，現在，練習觀察並繪製這些日常生活裡的東西吧！

■ 馬克杯

這個視角是一般人平常最常觀看物品的角度。

步 驟 影 片

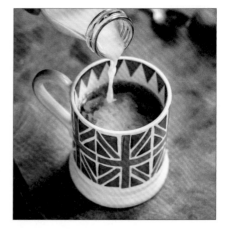

Photo by Calum Lewis on Unsplash

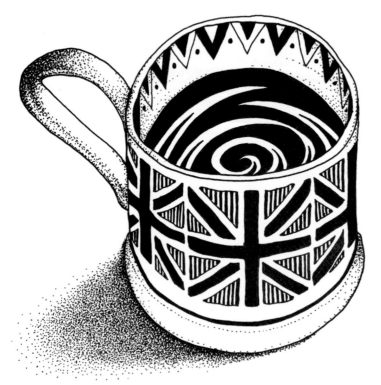

STEP. 1

從把手先開始畫，因為把手與杯身連接的位置，可以做為杯身高度的定位依據。

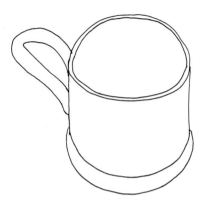

STEP. 2

接著畫出整個杯子的外型，形狀不用完美，手繪自有手拙的魅力。

STEP. 3

用鉛筆畫出杯子上的圖案，越到杯身左右兩側，因為視角關係，圖案會產生變形。

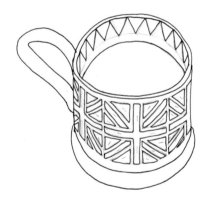

STEP. 4

畫上外框線。為避免上墨色時錯亂，可以在要上色的地方，用鉛筆線畫上記號。

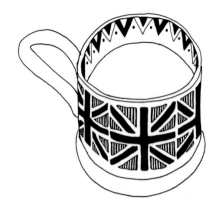

STEP. 5

將圖案上色，可依自己的喜好上色。

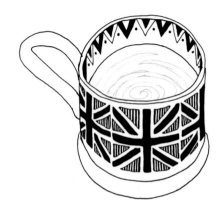

STEP. 6

為咖啡畫些水波紋，可以全部塗黑或畫上喜歡的水波紋。

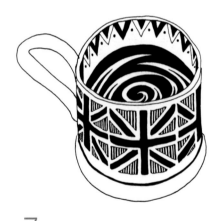

STEP. 7

把咖啡的墨色完成。

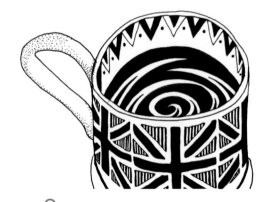

STEP. 8

現在用點來處理把手的立體感，先大致在暗面地方鋪上一層點點。

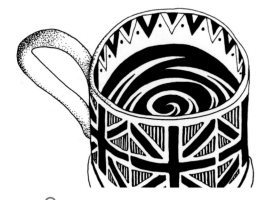

STEP. 9

在最暗的地方再鋪上適當密度的點。

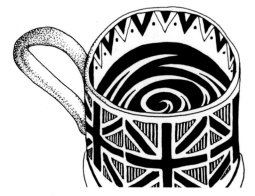

STEP. 10

將把手轉彎的地方點出來。

tips 處理陰暗面一層一層加,不要一次畫的太滿
太重。

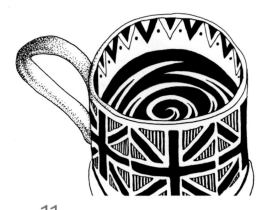

STEP. 11

在最暗的地方再鋪上一些點,讓明暗差更爲
明顯。

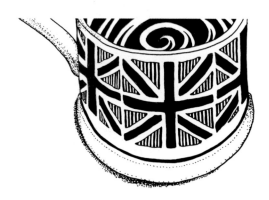

STEP. 12

杯子下緣也加上一些點,兩側的點密度高一
些。接著,在杯子底部點上密度高的點,此
爲陰影最暗處。

STEP. 13

先用鉛筆畫出陰影的大概範圍。（因鉛筆線較淡，改以粉紅色表現）

STEP. 14

先大致鋪上一層點，密度不要太高。

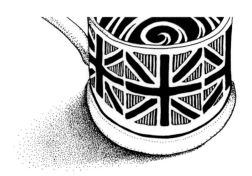

STEP. 15

從最暗處往外開始鋪上一層點，此為第二暗的陰影區。

STEP. 16

接著從第二層往外點出去，做出陰影漸層感。

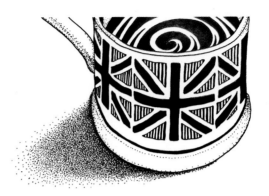

STEP. 17

杯口內緣及外緣轉彎處也加上點，把暗面做
出來。

STEP. 18

審視整個畫面，覺得陰影整體太淡，再鋪上
一層點。

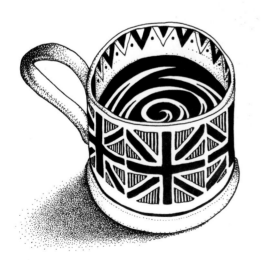

STEP. 19

這樣，杯子就完成囉！

▪ 蛋糕

下次，用畫畫取代照相機，上傳 IG 生活
分享圖喔！

步驟影片

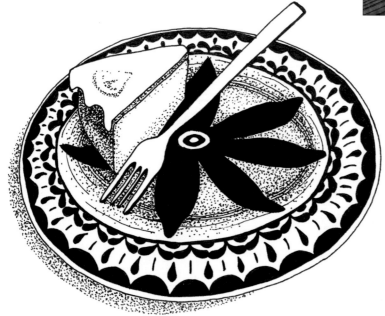

STEP. 1

先畫出形狀完整的叉子來作定位。

STEP. 2

接著抓出大概位置,把蛋糕上層形狀完整的糖霜畫出來。

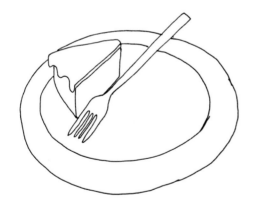

STEP. 3

將其他部分完成,線條不用太完美,之後可以再做修飾補救。

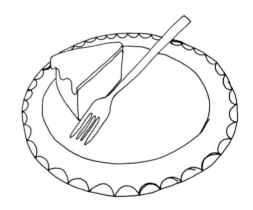

STEP. 4

畫出盤緣的半圓形,越到後面的半圓會縮小及變形。

STEP. 5

半圓形先上墨色，接著畫第二層的花紋。圖案可自己設計，記得越後面，圖案就會縮小、變形。

STEP. 6

花紋上色，其中加了小半圓豐富畫面。（這時一開始不順的線條就都補起來了）

STEP. 7

盤子中央我改成畫一朵花，花瓣外緣會因為盤子中央凹陷而有些許變形。

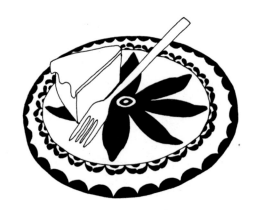

STEP. 8

花朵上墨色簡單處理。

STEP. 9

第二層花紋再加一些小線條裝飾，同時利用線條的彎度帶出盤子的弧度感。

STEP. 10

盤子中心凹陷處加一些線條，距離中心較近的線條密一點。

STEP. 11

接著用點來表現蛋糕的蓬鬆質感，糖霜上的檸檬片也用點做出來。別忘了畫出叉子的厚度感。

STEP. 12

在盤子中心凹陷的範圍加上點，充當糖霜，同時也讓凹陷處明顯出來。

STEP.13

用鉛筆畫出陰影的範圍。（因鉛筆線較淡，改以粉紅色表現）

STEP.14

· 用密度相同的點把陰影點出來，陰影的最暗處位於盤子中心底部，所以外緣的陰影會是淺的。

· 最後審視畫面，在盤子凹陷處再補上點點，讓凹陷感更明顯。這樣，我們就完成這盤蛋糕了。

舒肥雞沙拉

來看看怎麼畫這盤沙拉！

步 驟 影 片

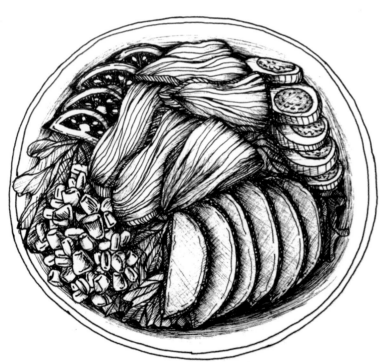

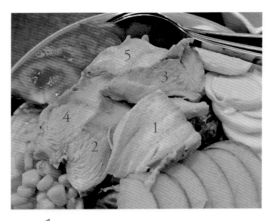

STEP. 1

依照 chapter1 植物篇說過的邏輯，先按編號
順序畫出雞肉。

STEP. 2

接著畫蘋果。

Chapter 4 日常

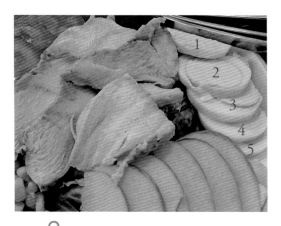

STEP. 3

畫蛋和番茄時，從最上層開始依序往下畫。

STEP. 4

玉米部分隨興畫，不用和照片一模一樣，大小、上層下層及各種角度隨意穿插。

STEP. 5

接著用不規則形代表蔬菜，最後畫上盤子外緣。

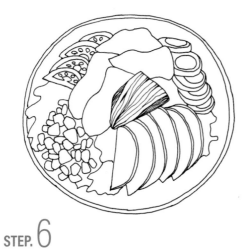

STEP.6

雞肉上加上彎曲的線條，畫出雞肉的陰暗面。

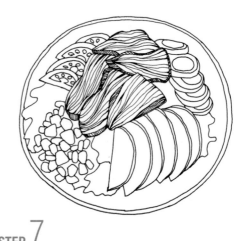

STEP.7

依照 STEP6 畫法，把剩下的雞肉線條完成。

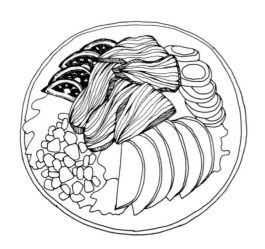

STEP.8

番茄我選擇上墨色處理，因為它是裡面顏色最深的。而其他食物也將採用線條處理，所以番茄就單純一點。

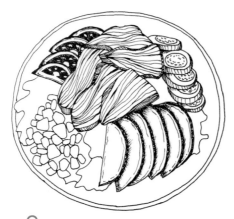

STEP. 9

· 蛋黃點綴一些彎曲的小線條,蛋白陰暗面用線條表現,其他則留白。
· 蘋果皮用交叉的密線條表現,每片蘋果交接處畫上陰影,果肉部分在邊緣加一點小曲線即可。

STEP. 10

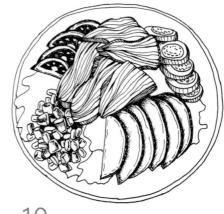

用線條畫出玉米的立體面,有些顆粒可以加上細線代表暗面,玉米堆縫隙處可用塗黑處理。

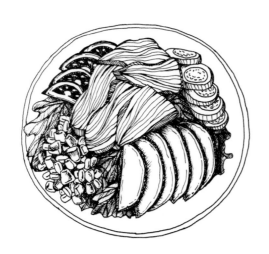

STEP. 11

蔬菜就依 chapter1 畫植物的方式,加上一些葉脈,然後用線條交錯法處理陰暗面。

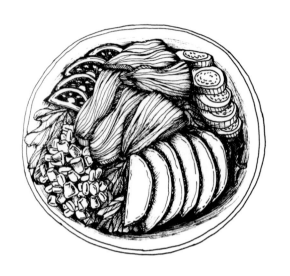

STEP. 12

· 握筆方式改成幾乎和紙平行的角度，以此
 擦出線條畫出盤子深度感。盤子深處的線
 條密一點，越往外圍線條越稀疏。

· 同樣握筆方式，在雞肉交疊處淡淡擦出一
 些陰影，然後在肉的邊緣也擦出一些線條，
 製造出肉的厚度感。

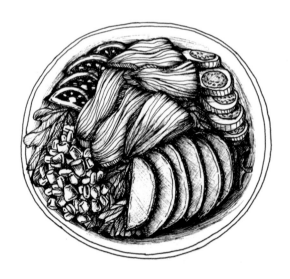

STEP. 13

最後，在蛋黃、蘋果果肉及番茄間的交疊處，
用同樣方式，擦上一層淡淡的線條。這樣，
這盤沙拉就完成了。

▪ 披肩

步 驟 影 片

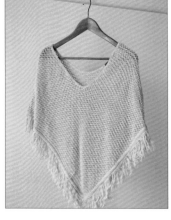

Photo by Milada Vigerova on Unsplash

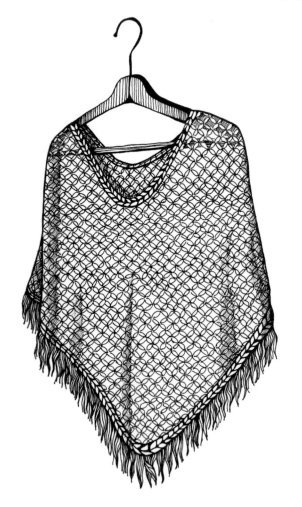

STEP. 1

用黑筆畫出外形。

STEP. 2

觀察完鉤針的形狀，我把它們簡化成一朵四片花瓣的連續圖案。

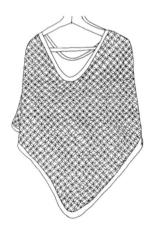

STEP. 3

用這個圖案把披肩填滿。

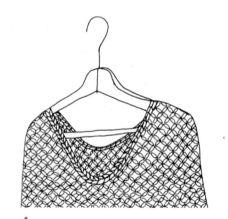

STEP. 4

領口和披肩下緣的地方，用類似麻花辮的圖案來處理。

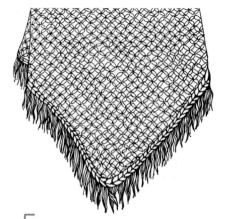

STEP. 5

畫出下襬的流蘇，流蘇彎度依自己喜好決定，不用跟照片一樣。

STEP. 6

衣架簡單用線條交代，暗面地方直接塗黑。

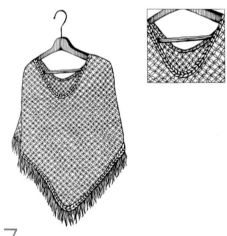

STEP. 7

將披肩的外框線、領口及下緣麻花條的外框線加粗。把領口麻花辮間的空隙塗黑，凸顯出麻花辮的形狀。

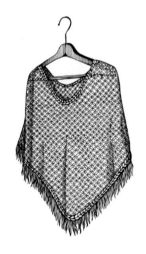

STEP. 8

· 用斜線條把隱藏在披肩下的衣架畫出來。
· 領口陰影的地方也用線條畫出來。
· 使用畫沙拉時的水平握筆方式，將披肩上的皺摺陰影擦出來。這樣，就完成了！

■ 草帽

這頂印地安風的草帽，可以練習處理因
皺摺而產生的線條變化。

步 驟 影 片

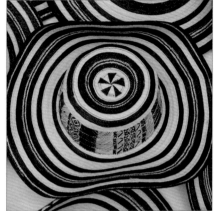

Photo by Ricardo Gomez Angel on Unsplash

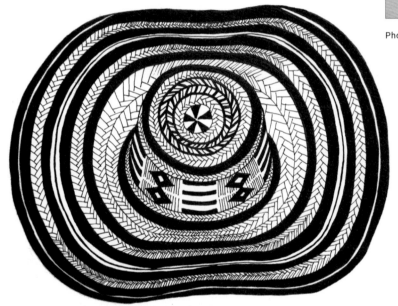

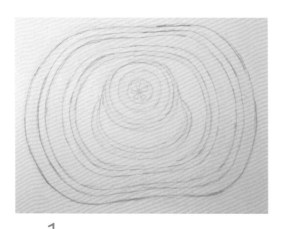

STEP. 1

這頂草帽線條有點繁複，先用鉛筆打草稿。

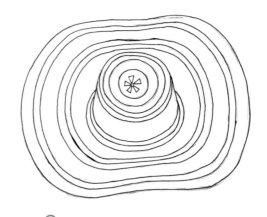

STEP. 2

完成外框線。

STEP. 3

先把確定的線條塗黑，以免視覺錯亂。接著用鉛筆畫出帽頂的圖案，及最外圍色帶的分隔線。

STEP. 4

把外圍色帶完成，小心別把白線畫不見了，帽頂的圖案可以依個人喜好上色。

STEP. 5

接著處理中間的寬色帶，先用鉛筆把它們區隔成兩條色帶。

STEP. 6

兩條色帶上色後，在它們之間再畫上一條細線。

STEP. 7

接著用鉛筆勾勒出你想要的帽子圖案。

STEP. 8

圖案上色。

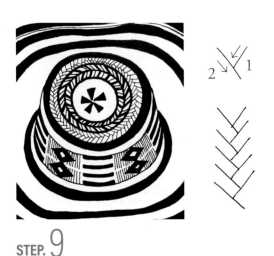

STEP. 9

接著用類似倒著的「入」字形，表現草帽編織感，把空餘的白色地方填滿。

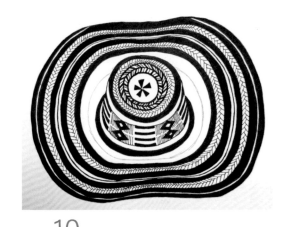

STEP. 10

中間白色區域較大，分隔成兩條處理。

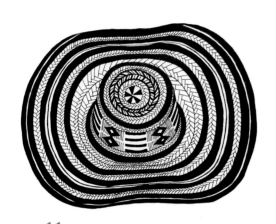

STEP. 11

在草帽皺摺處的編織圖案會變形且變小。

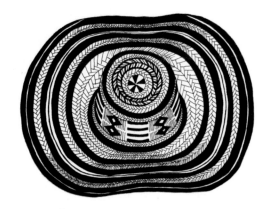

STEP. 12

最後，在帽簷上下的凹處，加上細線讓該處成為暗面後，帽子就完成了。

▪ 椅子

讓我們用這張椅子來練習如何畫出木頭
紋路。

步 驟 影 片

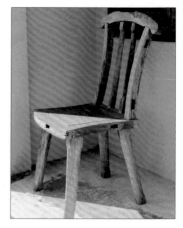

Photo by Tuyen Vo on Unsplash

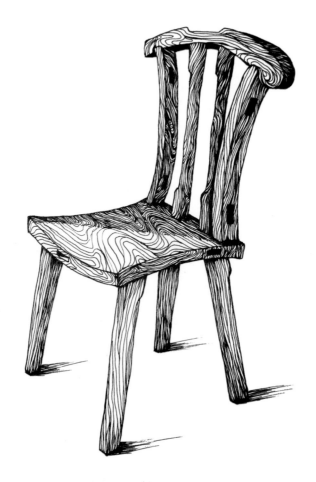

用鉛筆先大致勾勒出椅子的骨架。（因鉛筆線較淡，改以粉紅色表現）

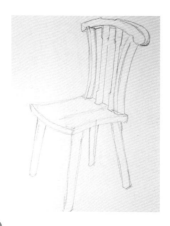

接著畫出椅子的細部輪廓。

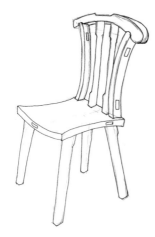

STEP. 3

完成外框線。

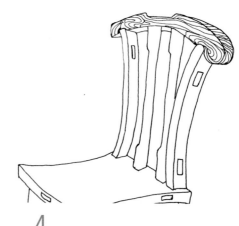

STEP. 4

用不規則的曲線來製造木頭的紋路感。

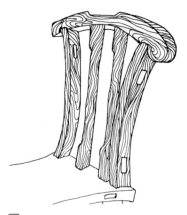

STEP. 5

參考照片的紋路來畫椅背的線條走向。

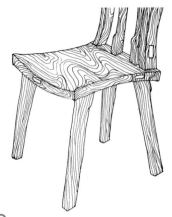

STEP. 6

接著完成椅面和椅腳的紋路。

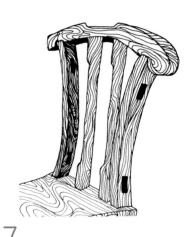

STEP. 7

開始處理暗面。將暗面處部分線條加粗,並補上細線增加整體密度。

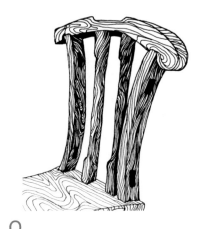

STEP. 8

其他木條同樣依照 STEP7 的方法把暗面做出來。

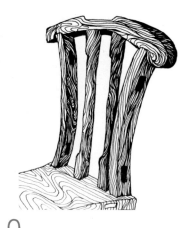

STEP. 9

接著處理椅背上方木條的暗面。

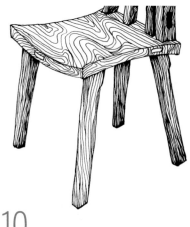

STEP. 10

椅腳的暗面比椅背的暗面淺,椅腳跟椅面底部交接處,可稍微加重。

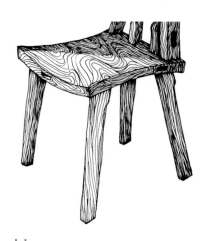

STEP. 11

椅面的三角陰影部分,一樣採用加上細線,並加粗局部線條來呈現。

STEP. 12

最後在椅腳下簡單刷出陰影線條,就完成了。

▪ 吊燈

練習畫出仰視下的物件，這個視角下的
東西會呈現近大遠小的視覺效果。

步驟影片

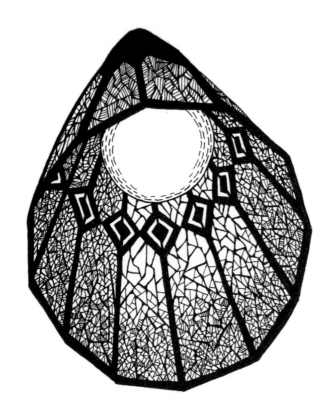

STEP. 1

燈罩形狀先簡單用橢圓形決定大小，並訂出中軸線。

STEP. 2

從燈罩的終點處拉出線條，將橢圓形切割出燈罩的曲面。

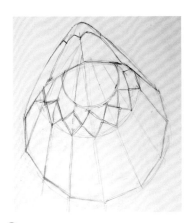

STEP. 3

接著就畫出燈罩細部圖案。

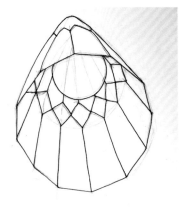

STEP. 4

接下來完成線框。菱形的形狀會隨著橢圓的弧形而變形。

STEP. 5

邊條填滿墨色。

STEP. 6

你可以跟著畫，或自行設計菱形裡的線條。

STEP. 7

每個曲面用線條切割成不規則的塊狀。

STEP. 8

把 STEP7 的不規則塊狀再切出小區塊。

STEP.9

在每個小區塊裡，畫上不同方向的線條，讓這區變暗。

STEP.10

依照 STEP9 步驟，完成最上方的四片。

STEP.11

接下來，將所有曲面的小區塊再切割。保留接近燈泡的區塊，此處是亮區，不需再切割。

STEP.12

小區塊再做切割，凸顯暗面。

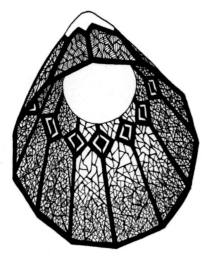

STEP. 13

穿插選擇一些小區塊填上細線，增加暗度及斑駁感。

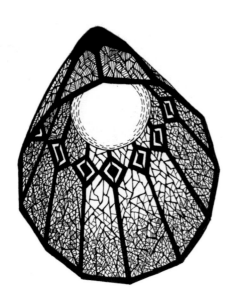

STEP. 14

最後，在燈泡邊緣畫上虛線，就完成了。

■ 摩托車

這是幾乎在平視下的摩托車外形,讓我
們來嘗試拆解它的形狀並繪製出來。

步驟影片

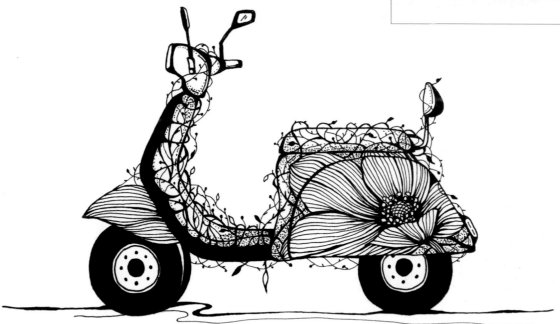

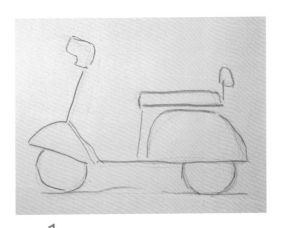

STEP. 1

先用幾何形大致勾勒出車子的架構。我省略側面變速箱和空氣濾靜器等細節,直接把後方外殼加大,簡化造型。

STEP. 2

接著畫出細部輪廓。

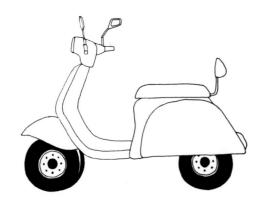

STEP. 3

完成外框線,車輪塗黑簡單處理。

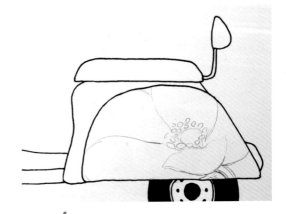

STEP. 4

我在後車殼上直接畫上一朵大花。

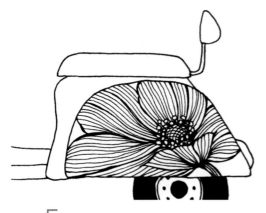

STEP. 5

用線條來處理大花。

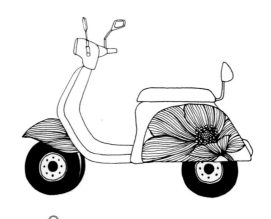

STEP. 6

把前輪車蓋當成花瓣,畫上線條。

STEP. 7

後車殼左側加上一條粗線,呈現厚度,也因為厚度的關係,未完成的花瓣,要與已完成的花瓣稍微錯位。

STEP. 8

花朵周圍加上枝條小樹芽,蔓延到座墊。

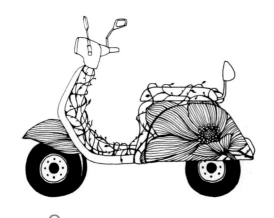

STEP. 9

接著再蔓延到腳踏板區。

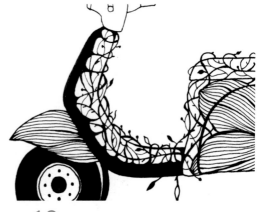

STEP. 10

前護板塗黑,並將枝條和前護板連在一起,
讓人感覺枝條從護板長出來。

STEP. 11

後照鏡架塗黑即可,接著畫出車頭和椅背的
暗面。

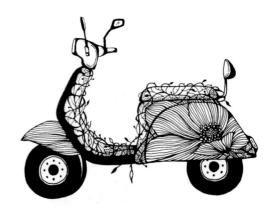

STEP. 12

在陰暗處加上點點,增加細緻感。

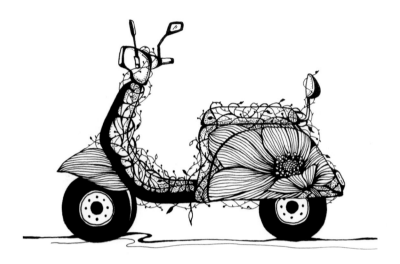

STEP. 13

· 再增加一些枝條在車子的周圍，讓枝條攀爬的感覺更完整。

· 最後簡單畫上地板線條，被植物佔滿的偉士牌就完成了。

· 畫前先注意物件的視角為何。

· 在物件裡加上自己的創意，別被照片限制想像。

· 觀察，觀察，觀察。

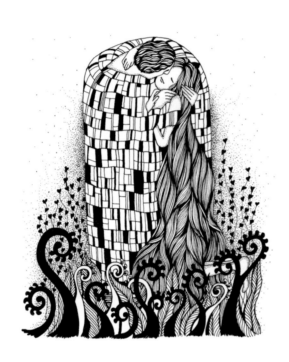

CHAPTER 5

構圖與層次

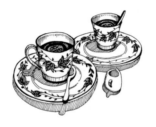

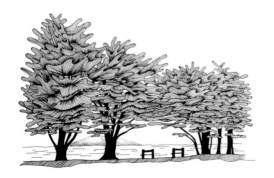

這一章將練習如何安排畫面裡的各物件，
以及如何處理層次和視覺焦點。這裡不會提及太多構圖理論。
理論並非唯一準則，別讓它阻礙你的感受力及判斷力。

■ 復古檯燈電話

這張照片看起來沒什麼問題,但若要畫下它,可以有更好的安排喔～

步 驟 影 片

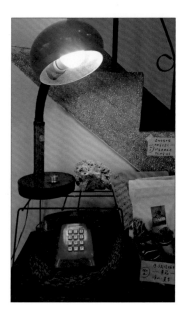

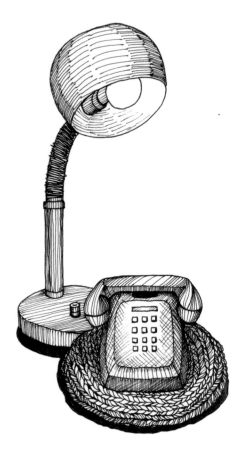

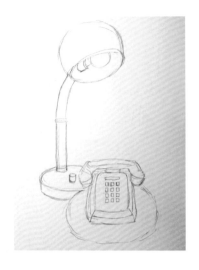

將檯燈降到與電話同一平面,並移到電話後
方,讓它稍微被遮到。

tips　兩個物件距離拉近並稍微重疊,視覺上會被
　　　視為一組東西,畫面看起來會比較簡單乾淨。

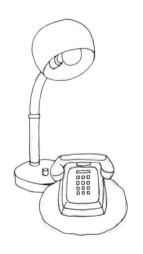

STEP. 2

畫上線框。

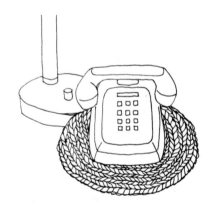

STEP. 3

先畫出軟墊的編織圖案。

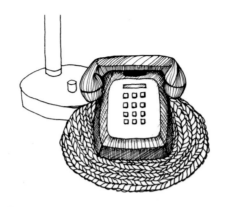

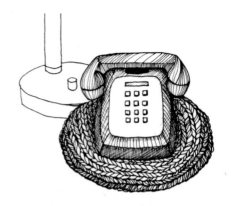

STEP. 4

用線條交錯方式，畫出電話的陰暗面。

STEP. 5

處理軟墊的立體感：
· 軟墊最外圍的編織圖案加細線，增加暗度。
· 電話底座後方可用斜線製造暗面。
· 編織圖案局部空隙塗黑，製造出層次。

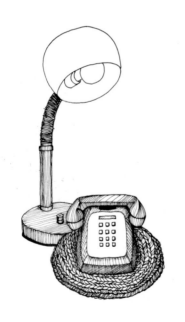

STEP. 6

燈座簡單用線條處理。

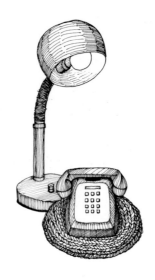

燈罩用弧線線條來表現，帶出燈罩的形狀。

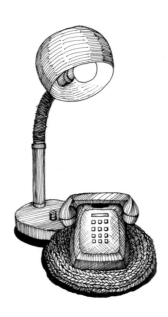

在電話鍵面板的周圍補上一些斜線。最後，
幫電話和檯燈加上黑色陰影，就完成了。

▪ 老派下午茶

我們來看看當物件比較多時，畫面要怎麼佈局。

步 驟 影 片

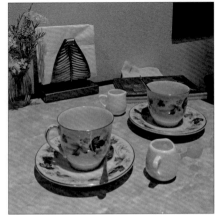

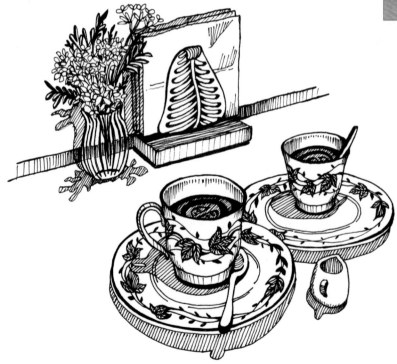

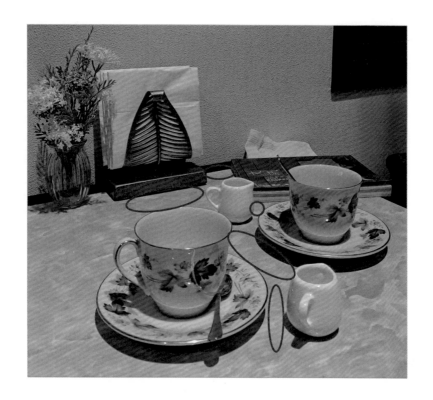

這張照片裡的物件，彼此之間存有很多小空隙（紅框圈起處），
導致畫面被切割的很零碎，看起來也顯得鬆散無法聚焦。

怎麼重新安排？首先決定要畫的物件：
‧二個杯盤組是主角，保留。
‧花瓶和面紙架可當後景，保留。
‧後方奶精杯和書本的擺放，形成很多小空隙且造成雜亂，省略。
‧前方奶精杯可當前景，保留。
‧如此，這張畫將有三個層次：
 前景／奶精杯、中景／杯盤組（視覺焦點）、後景／面紙花瓶

STEP. 1

右邊杯盤組往前,讓兩組杯盤減少空隙。後方面紙、花瓶往右移些。如此一來,現在畫面空隙減少,視覺集中也乾淨。

STEP. 2

花草屬於不規則形,所以我選擇先完成花草的墨線框,接著再畫面紙的線框。

STEP. 3

完成全部線框。

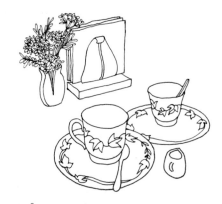

STEP. 4

參考照片,畫出杯盤上的葉子圖案,不用跟照片一樣,可以自行發揮。

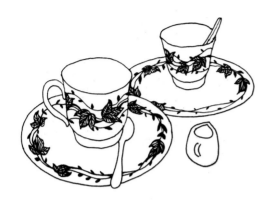

STEP. 5

完成葉子圖案的處理。

STEP. 6

· 湯匙和杯子把手用簡單的線條畫出立體感。
· 兩個杯底的最深陰影處,塗黑處理。
· 杯口外緣及盤子外緣加上黑邊條,盤緣再補一層厚度。

tips / 黑邊條不是等粗,由於視角關係,線條越到後面越細。

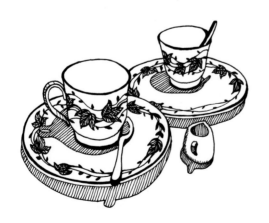

STEP. 7

· 用線條畫出奶精杯的陰暗面。
· 完成杯盤組和奶精杯的陰影。

tips / 不想塗黑處理陰影的話,斜線是另一個表現方法。

STEP. 8

接著處理面紙架，圖案可以自行設計。

STEP. 9

· 花瓶裡的草塗黑處理，凸顯白色的花。
· 用粗線條表現花瓶的凹凸紋理。
· 用斜線條刷出面紙陰暗面。

STEP. 10

補上花瓶的陰影。

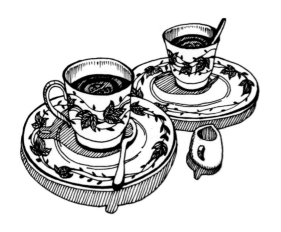

· 目前空杯子讓畫面看起來有點空虛,所以在裡面加了紅茶,表面隱約漂浮著一片檸檬片。
· 杯口內緣補上小線條,增加杯子的弧度立體感。
· 盤子中心凹陷處,簡單用線條表現。

STEP. 12

· 加上後方牆壁的色帶。
· 再補上花瓶和面紙在牆壁上的陰影。

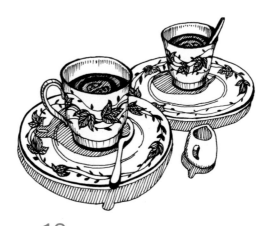

STEP. 13

最後,在杯身下緣及兩側加上細線帶出弧度感,就完成這幅下午茶囉～

▪ 生活小物

接下來，利用這兩張照片，練習選擇物
件並重新安排畫面。

步 驟 影 片

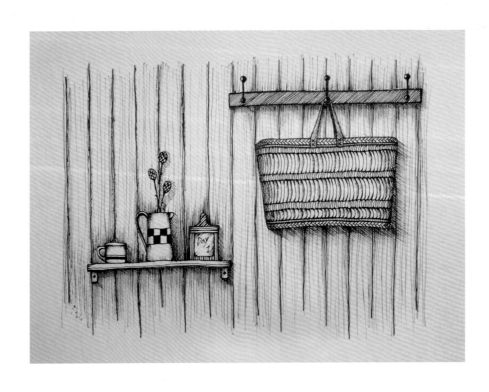

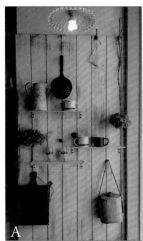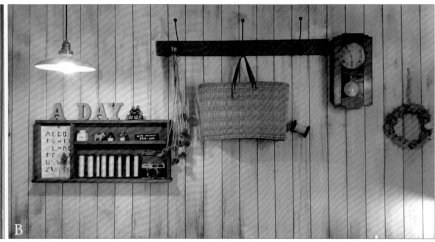

攝自｜日日村食堂

來看看我們可以怎麼開始進行構思畫面：
我主要喜歡的是 B 圖的編織袋，所以我將採用 B 圖的擺放方法來做主構圖。

接下來決定要畫哪些東西：
· 編織袋會是我想要的畫面焦點，所以時鐘和花環省略，把物件減少讓視覺往袋子
　集中。
· B 圖左邊 A DAY 層架區，視覺上太重會搶去焦點，且擺放物件太零碎，改用 A 圖
　的架子和三個在視覺上有高低層次變化的物件
　· 高的牛奶壺
　· 矮杯子
　· 小黑板

STEP. 1

打線稿。

· 選用 B 圖的橫式構圖，照前頁的選擇把物件畫上去。

· 我在牛奶壺裡加上 B 圖的乾燥花，讓矮架上方的區域不至於太空。

★提醒

這張構圖並沒有把東西放在正中央，而是呈現左右對角的擺放，在視覺理論上，人們會自動看成一個完整的長方形，所以即使兩邊東西沒有左右上下對稱，還是可以達到視覺平衡。

STEP. 2

畫上線框。

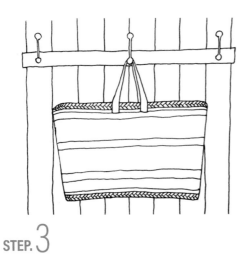

STEP.3

先處理視覺焦點編織袋，袋子上下邊條畫上類似「入」字的線條圖案。

STEP.4

袋子的編織簡化成交錯的小弧線和大弧線。

tips 袋子左右兩側有弧度，線條在這邊會稍微密一些。

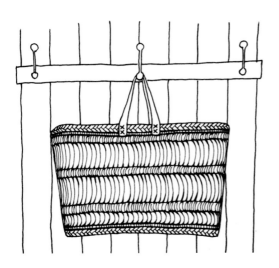

STEP.5

· 大弧線上下稍微塗黑，作出立體感。
· 小弧線的部分，再加上細線讓它們密一些，讓袋子整體有層次感。

STEP. 6

處理左邊層架上的小物件，圖案可自行設計。

tips／ 小物件上的圖案不用太複雜，以免太搶眼讓
畫面失去焦點。

STEP. 7

· 編織袋上的大弧線補上小斜線，增加立體
　感。
· 編織袋兩側加上斜線製造陰暗，讓袋子感
　覺更立體。
· 完成編織袋上方的吊桿。

STEP. 8

背景的木板用細線處理，左邊層架下和上方
物件後面的木板，線條可以稍微畫密一點。

最後幫物件加上陰影。這兩張圖的光源不同，陰影方向和暗度也都不同。可自行決定光源方向，統一每個物件的陰影方向和暗度即可。

這樣，就完成這張圖囉。

■ 淡水河釣

接下來，來挑戰風景畫。

步 驟 影 片

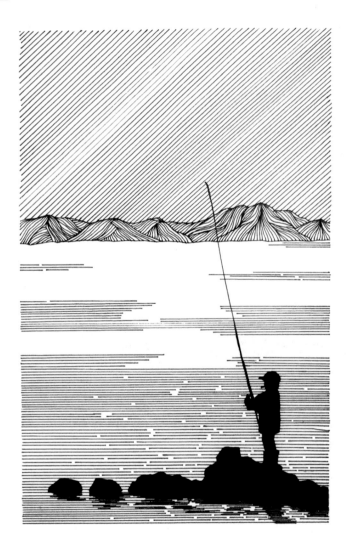

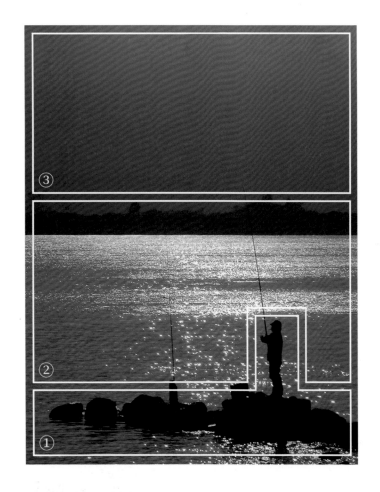

首先，這張照片的構圖為：前景／岩石和人、中景／海、後景／山和天空。視覺焦點落在前景全黑的人和岩石上。

在顏色層次上，前景最重，遠山和天空次之，河面是淺色區，最亮區是河面的反光。可以照著這樣的分配來做下筆依據，也可以創造出自己想要的層次。大原則是視覺焦點和次要東西明暗度是相反的；焦點重，則配角淡，焦點淡，配角則重。（但也有例外的時候，後面有案例說明。）

STEP. 1

這張圖將畫成滿版，先使用紙膠帶貼在畫紙四周，讓畫有個乾淨的邊框。接著用黑筆定稿，不用和照片完全一模一樣，抓出大概的輪廓線卽可。前面的礁石和人會塗黑處理，所以不用擔心線條的乾淨度。

STEP. 2

用線條簡單處理遠山，山的區塊可隨意切割，沒有規則。

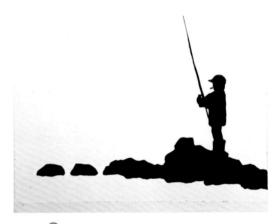

STEP. 3

接著把礁石和人塗黑，可以在這時修飾一下形狀。

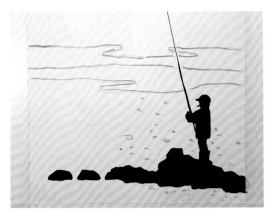

STEP. 4

用鉛筆大概畫出河水亮面和暗面的分界線，以及反光亮點的地方。（因鉛筆線較淡，改以粉紅色表現）

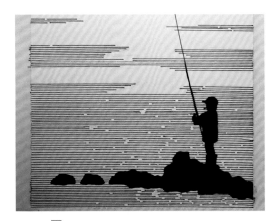

STEP. 5

用尺畫出筆直的橫線，避開亮面及反光亮點的地方。

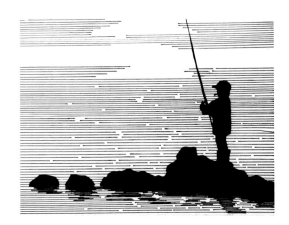

STEP. 6

礁石下重複補上線條，製造出礁石和人的陰影。

STEP. 7

天空同樣用尺畫出一條條斜線。

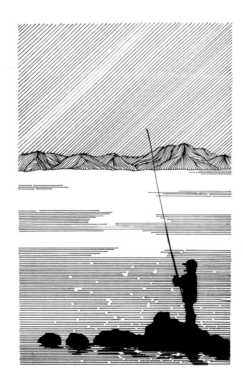

STEP. 8

最後撕掉紙膠帶,就完成一幅淡水河釣的風
景畫囉!

▪ 樹叢中的黑貓

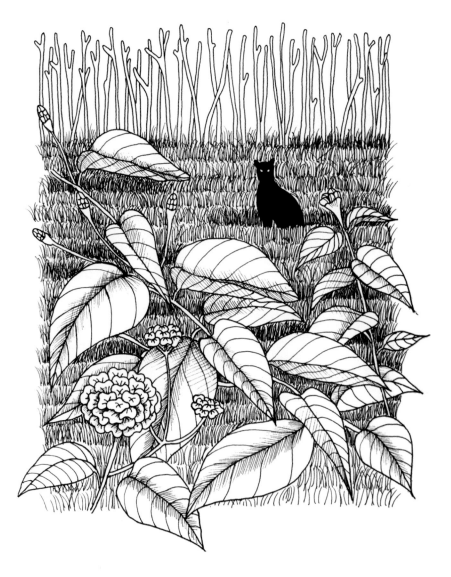

這張照片的構圖層次為：前景／花草、中景／黑貓及草皮、遠景／小樹幹。視覺焦點落在黑貓上。顏色層次上，前景的花草和中景的草皮視覺是連在一起沒有界線的，但在畫作上，需要做出一些調整，將前後景區隔出來。

STEP. 1

先用鉛筆定稿。

· 省略最後方的建築，保留樹幹作背景，讓畫面簡單乾淨。

· 中景地上的草皮，直接用黑筆畫，所以不打鉛筆稿。

· 前景植物，大概跟照片一樣即可，可以在空隙間隨意補上葉片，不用擔心合理性，花瓣也可以簡化形狀。

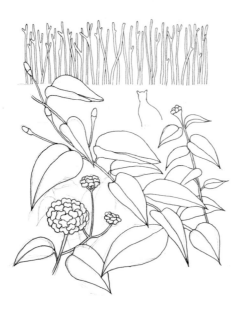

STEP. 2

描好線框。（左方幾片葉子還沒上黑線框，留待畫草皮時，再來決定葉子的數量和走向。）

tips 黑貓下半身先不用上線框，等畫上草皮後再來處理。

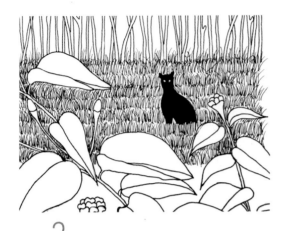

STEP. 3

・用黑筆畫草皮，讓筆觸有左有右，不用太規矩，呈現雜草叢生的感覺。
・黑貓上滿墨色，眼睛處留白。

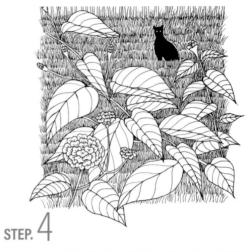

STEP. 4

・草皮一路畫到底，越到末端，減少草的密度，製造出漸層感。
・左邊剛剛留下沒上線的葉片補上。
・幫前景植物加上簡單的葉脈線條。

tips　前景植物簡單處理，藉此與中景做出區隔，拉出距離及層次。

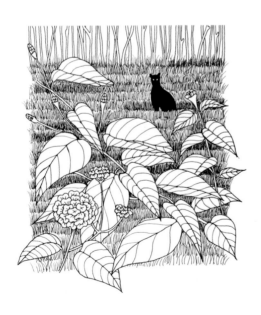

STEP. 5

隨興在草皮選幾個地方加深，讓整片草地更有層次。

STEP. 6

最後，適度為植物加些陰影線條，以免前景太白搶去焦點。

tips　・這張畫的中景焦點部分，採用高密度線條加深的方式來凸顯。
　　　・前景採用大量留白與中景拉出距離。
　　　・後景密集的樹幹只是簡單的線條，視覺上並不會太重或太淺，完
　　　　美退居後方。

▪ 舊金山海岸公園

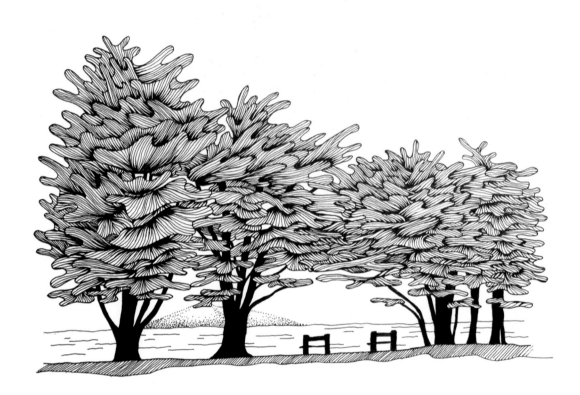

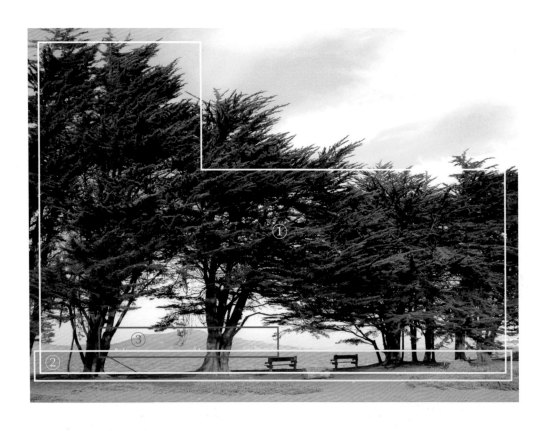

這張風景照構圖很簡單：前景／樹和涼椅、中景／海、後景／山（也可將海和山視為同一個層次）。視覺焦點是前景的大樹。顏色層次上，綠樹和涼椅最重，海及遠山為淡。

STEP. 1

簡單用鉛筆打上線稿，樹葉大致訂出輪廓線
即可。（因鉛筆線較淡，改以粉紅色表現）

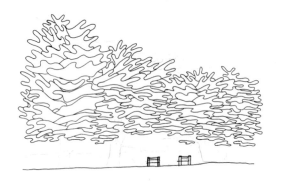

STEP. 2

先將地平線、椅子和樹葉畫上線框。

tips　把繁複的樹葉簡化成幾何形，但形狀的走向
　　　和分佈還是盡量符合照片。

STEP. 3

在樹葉的每個區塊裡畫上細線。

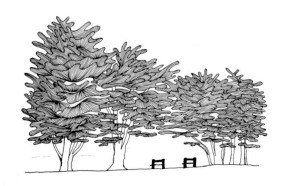

STEP. 4

參考照片，畫出樹幹，並將椅子塗黑。

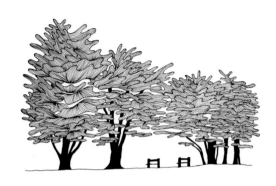

STEP. 5

樹幹塗黑。

STEP. 6

將樹葉每個區塊交接處加上暗面，製造樹的
層次和立體感。

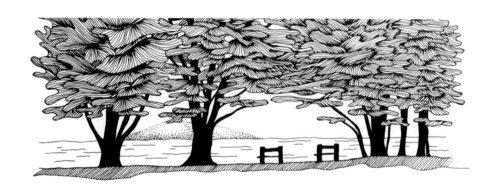

STEP. 7

中景的海用簡單的線條交代，遠山用點作出立體感即可。
前方地平線再加上斜線暗面，即完成這幅畫。

■ 街頭店鋪

這張位於倫敦街頭的店鋪，將拿來練習
去蕪存菁，此及如何在同一個平面創造
出層次感。

步 驟 影 片

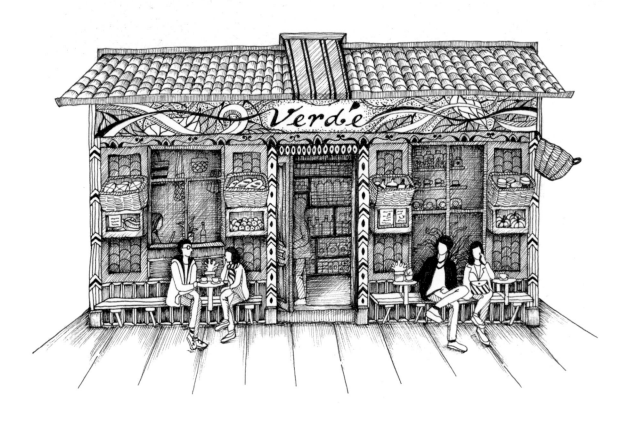

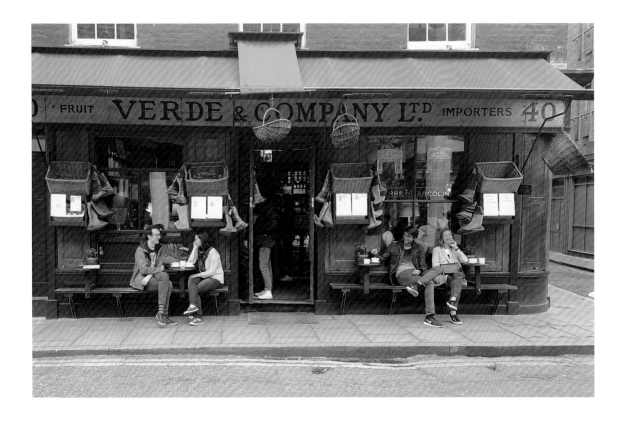

當我們要畫這種看起來很複雜的景色時，先問問自己，吸引你想畫下來的原因是什麼？以及你想要呈現什麼樣的畫面氛圍感。以這張為例，吸引我的是前方人們自在生動的聊天狀態，而他們身後的雜貨擺設為整體營造出了一種樸實可愛的生活感。

首先，我們來看看畫面上可以保留哪些東西。
‧首先店鋪的範圍，可以將位於照片邊緣的建築物刪除，只保留店鋪的門面，讓視覺更集中。
‧店鋪外的四個大籐籃保留，但籐籃旁的掛袋皆刪除，讓畫面乾淨些。
‧為維持招牌的完整度，刪除正中間那兩只吊籃。
‧刪除店外座位區最左邊的小桌子，讓畫面再簡化及聚焦。

STEP. 1

打線稿。

·把剛剛決定好的物件一一畫上去。
·我將四個大籐籃下的木箱裡加上蔬果,把
　白色紙張的數量減少,讓畫面豐富有趣些。

STEP. 2

完成線框。

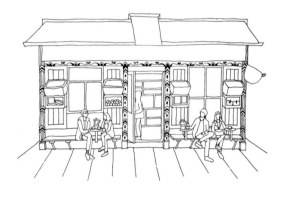

STEP. 3

店鋪門柱及門框加上圖案,圖案可自由發揮。

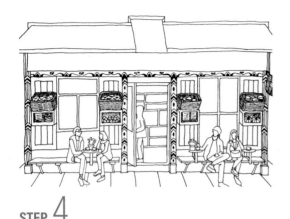

STEP. 4

用線條簡單畫出編織袋，接著在大藤籃裡畫上日常雜貨。四個木箱內部加上線條，增加箱子的深度感。

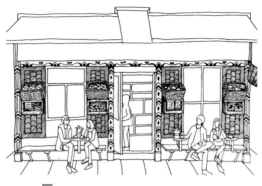

STEP. 5

· 四個藤籃後面的木板，用弧形片狀來裝飾，同時加上斜線增加暗度。
· 補上四個木箱的立體面處理。

STEP. 6

· 店鋪的門畫上裝飾線條。
· 畫出店鋪層架上的物品，整體再打上一層斜線交代暗面。

tips　店鋪內的暗面先不要畫太重，留待最後整體審視時再來處理，免得一次畫太重造成最後無法調整。

STEP. 7

補上窗戶裡店內的情景,也是自由
發揮喔!

STEP. 8

・窗框及窗內區域都打上斜線處理
　成暗面。
・店外座位區後方畫成一條條的木
　板,然後處理成暗面,將人物凸
　顯。

簡單為四個人物上色，線條不要太複雜，以免跟背景糊在一起。

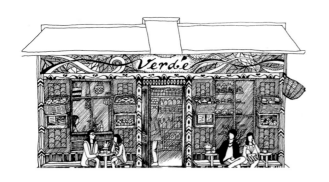

STEP. 10

為招牌設計圖案。我選擇保留 Verde（時尚蔬食）字樣，再用葉片和捲曲線條裝飾。

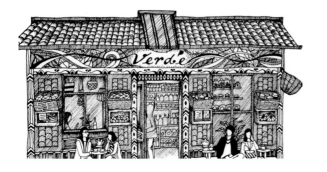

STEP. 11

我把屋頂改成瓦片狀。你也可以設計自己的屋頂。

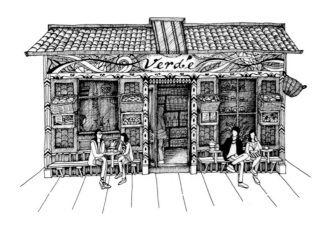

STEP. 12

接下來，處理整體層次。

· 店鋪裡層架塗黑。

· 整個店鋪內疊上線條讓暗度增加。

· 兩片窗內區域，同樣加深，尤其四個邊角
 的地方。

· 四個藤籃後面的大木板打暗，讓木板更有
 層次。

· 四人座椅下及身後的木條，可再加重。

STEP. 13

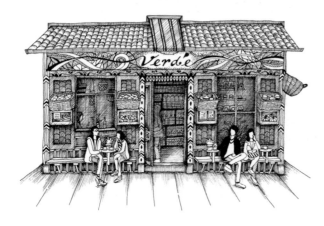

· 爲四個人物加上陰影，腳底跟地板交接的
 陰影別忘了。

· 四個木箱下加上陰影。

· 招牌下方的橫木條加上斜線打暗。

· 建築物與地板交接處稍微加深。

· 爲地板簡單加上線條。

tips 這張圖焦點在前方四人和招牌名稱，其他地
 方都作暗處理。不過，暗面中也會有亮面，
 所以作畫時，最暗面最後再處理，如此才能
 掌握暗面的層次感。

卡頌的教堂 / 古斯塔夫・克林姆

最後，藉由經典名畫再創作，從中觀察
他們的佈局和層次，同時也發揮自己的
想像力，賦予名畫新風貌！

步驟影片

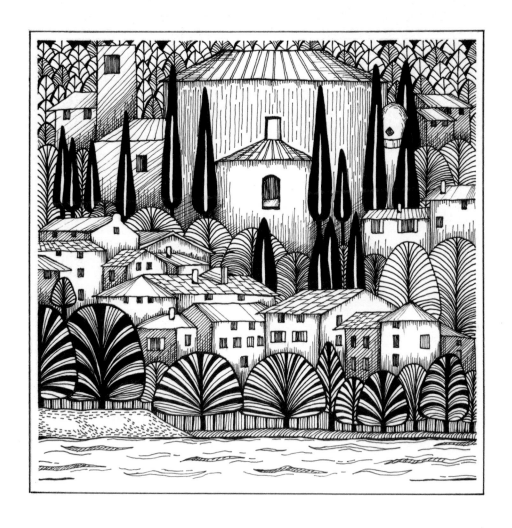

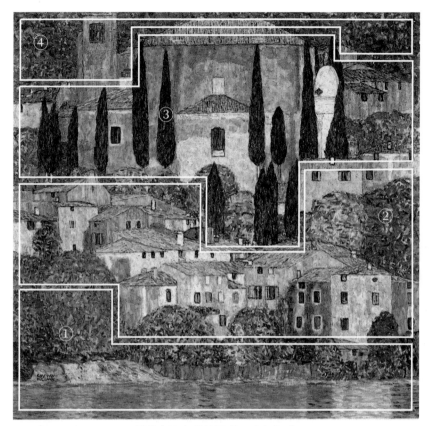

圖片來源｜維基百科／公有領域

這張畫的構圖可視爲四個部分：第一層是最前面的河和一排樹，第二層是中間錯落的建築物和周遭的樹，第三層是高聳的深色樹木區和大教堂，第四層則是遠方的樹林。

你可利用遠距離觀畫方式，判斷出畫的色彩層次和焦點所在。以這張爲例，遠看後，色彩共有三個層次：第一層是深色高樹，第二層是淺色建築物，第三層是綠樹。視覺焦點落在深色高樹及中心那棟矮建築物上。

有注意到嗎？這張的焦點同時有最亮也有最重，再次證明畫畫沒有絕對的規則喔！

STEP. 1

這張將要畫成滿版，所以四周先用膠帶貼起來。草稿上先打個十字，訂出中心大教堂的位置，再往旁往下大略抓出各部位的範圍，再從最底層慢慢往上把細節畫出來。

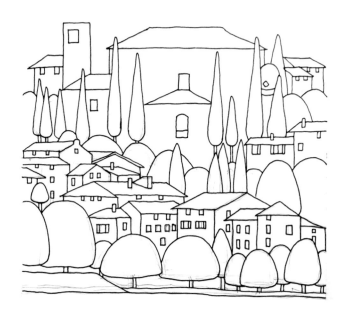

STEP. 2

完成線框。

213

STEP. 3

樹木的葉脈可以自由設計。中間建築物後方的樹木先單純用線條處理，待全部完成後，再視情況看是否需要加粗作變化。

★提醒

通常在自由創作時，我會先處理自己有想法的地方，很少事先規劃好全部的細節再下手，而是隨心情以及畫作呈現出來的感覺慢慢完成。有時想太多不敢下筆，且邊畫邊感受，畫作會有它自己的樣貌浮現，帶給你靈感。所以，我常說我是跟畫一起完成作品的。

STEP. 4

深色樹木部分，中心樹幹反白處理，讓黑色樹木本身不要太重沒層次。

STEP. 5

遠山樹林的部分，我用一排排的葉片來代表，有些葉片加上細線，讓整區有層次感。

STEP. 6

完成前方的河及草地。

STEP. 7

· 建築物的窗戶補上墨色或密線條。
· 將建築物的陰暗面補上。
· 建築物區是淺色區域，屋頂線條盡量簡單。

STEP. 8

最後修飾。
· 再補上每棟建築物的暗面處理。
· 中間樹木區選擇幾株加上細線，讓此區樹
 木有層次。
· 撕掉紙膠帶，再加上一條細框，即完成。

▪ 吻 / 古斯塔夫・克林姆

這張圖沒有太複雜的構圖及顏色層
次，請大膽發揮想像力，為金色外衣
設計圖案，前方花草也可以畫上自己
喜愛的植物。

步驟影片

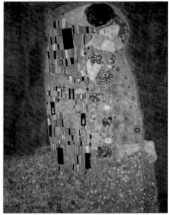

圖片來源｜維基百科 / 公有領域

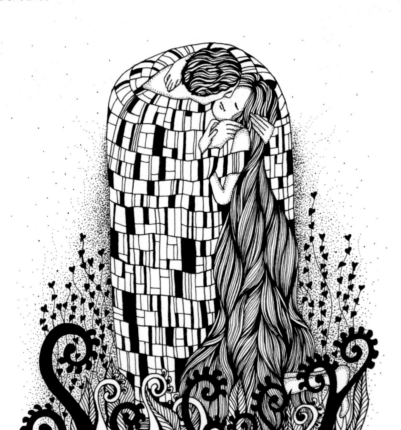

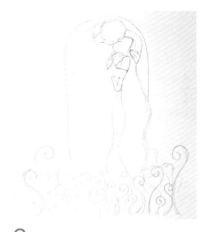

STEP. 1

先大概用鉛筆打出輪廓線。（因鉛筆線較淡，改以粉紅色表現）

STEP. 2

畫上細節。

STEP. 3

先將前方確定的植物畫上線框。

STEP. 4

將確定的人物上好線框，女生衣著改成長髮。

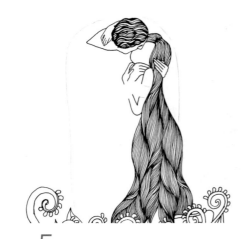

STEP.5

完成長髮細節。

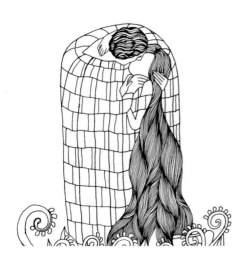

STEP.6

把男生袍子打成方格。

STEP.7

再隨意切割每個方格。

★提醒

我想讓長髮成為被觀看的主要焦點,所以周遭的線條
設計不能太複雜,故省略女方的衣服,直接用男生的
大袍子來取代。

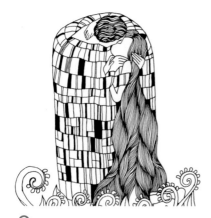

STEP. 8

格子再切割並上色。

tips 若不確定哪些格子該上色,可參考原畫。慢
慢練習判斷畫面的平衡感。

STEP. 9

把前方植物顏色處理完成。

tips 現在才處理是因為要先確定主角人物的墨色
濃淡程度,才能決定前景怎麼調配。

STEP. 10

用長髮將前方植物區的空隙處補滿。

STEP. 11

在人物周遭加上藤蔓感的植物,製造被包圍
的感覺,也讓畫的層次更豐富。

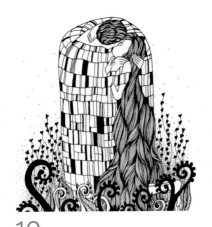

STEP.12

把長髮的層次和厚度感做出來。

STEP.13

男生袍子視覺上太淡,所以再切割及上色,讓視覺上和女生是同一層次。

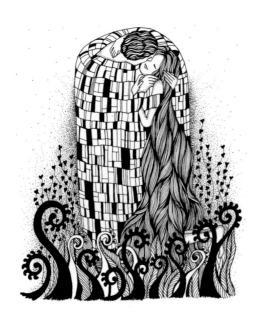

STEP.14

· 補上人物的五官,身體用點點交代陰暗面。
· 再用濃密的點點把人物包圍,營造出浪漫氛圍。

▪ 星夜 / 文森 · 梵谷

梵谷有名的畫作，充滿各種線條，最適
合拿來運用黑筆再創作。

步 驟 影 片

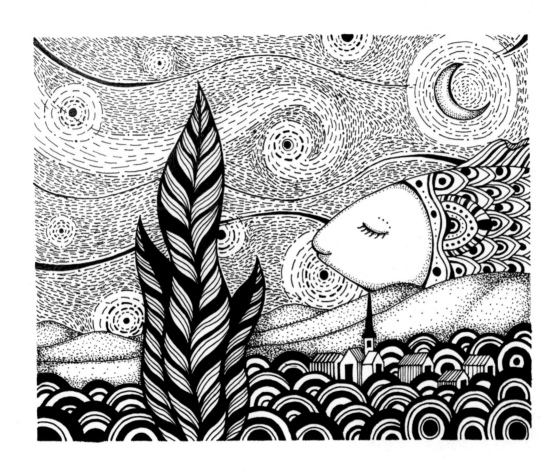

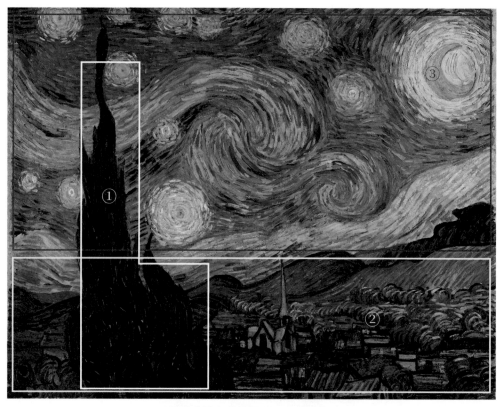

圖片來源｜維基百科 / 公有領域

這幅畫的構圖及顏色明暗有三個層次：一是最前方的黑樹，二是中間的村莊和山，三是天空。焦點可以是前方的樹也可以是月亮。（這裡也出現了焦點同時有最亮也有最暗的情形）

STEP. 1

畫紙四周貼上紙膠帶後，大概畫出各區的輪廓線。（因鉛筆線較淡，改以粉紅色表現）

STEP. 2

村莊部分只保留幾間，其餘改用幾何形來代替。

STEP. 3

上線框。天空還不確定怎麼畫，先不上線框。

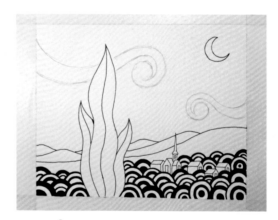

STEP. 4

前方的幾何形用粗細不同的同心圓錯落，製造豐富層次感。

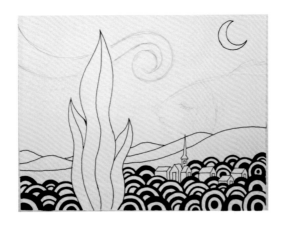

STEP. 5

右邊的天空加上一隻大魚，因為我將同心圓視為海浪，所以依據畫面聯想及個人喜好，決定加入一隻魚。

★ 提醒

同心圓可視為海浪或者樹叢，也可以不用定義，完全是個人創作詮釋。我們可以畫上任何形狀，由自己來定義它。

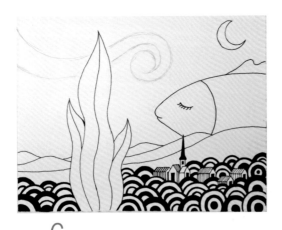

STEP. 6

村莊簡單用線條表現。

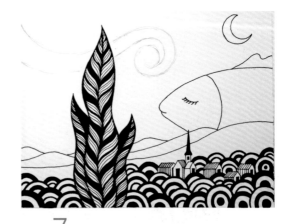

STEP. 7

完成前景樹葉部分。

STEP. 8

為魚身設計圖案。魚身線條沒有太繁複，因為在層次上，牠不是焦點。

STEP. 9

確定雲彩的分佈及走向後，用鉛筆訂出來。

STEP. 10

先用虛線完成雲彩線條。

STEP. 11

雲彩我是邊畫邊感覺，最後決定整片鋪上虛
線，避開幾個大圓和月亮區域，讓它們凸顯
出來。有些線條改成墨線，讓天空的明暗度
不要太單一，有些亮點出來。

STEP. 12

遠山選擇用點表現，跟周圍的虛線作區分。

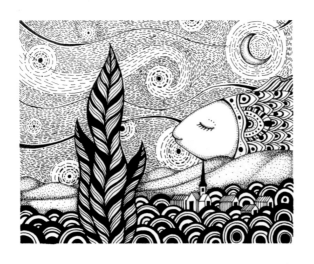

STEP. 13

最後審視畫面調整。

· 天空大圓，部分線條加粗，讓大圓看起來
　較有層次。

· 前方同心圓海浪，在部分的圓裡補上細線，
　讓該區暗度再降一些，不要太顯眼。

這樣，就完成了這幅奇幻的星夜喔！

■ 瑪格麗特 / 亞美迪歐 · 莫迪里雅尼

步 驟 影 片

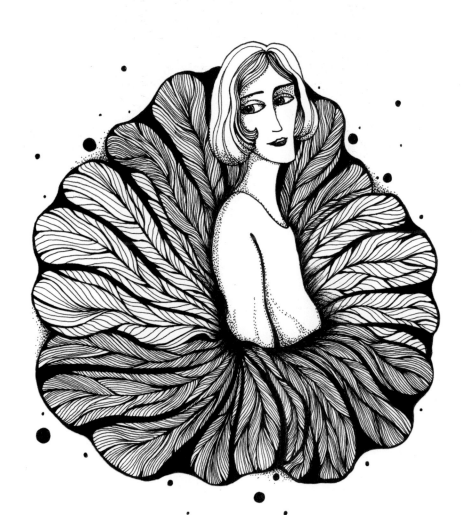

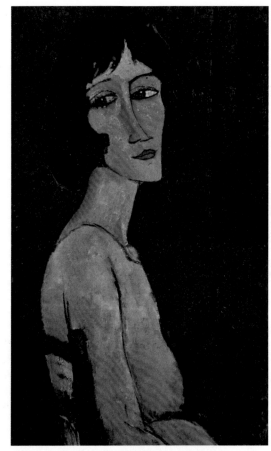

圖片來源｜維基百科 / 公有領域

莫迪里雅尼的人物都是特別的身形，怪異但迷人。
我想用這張畫，讓大家擺脫畫人物時會遇到的各種比例上的擔憂，將重點放在神韻和氛圍感受，畫出不同的人物畫。

STEP. 1

我想將這張的背景改成一朵大花。（因鉛筆
線較淡，改以粉紅色表現）

STEP. 2

畫出細節。

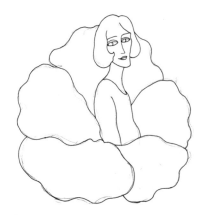

STEP. 3

完成線框。

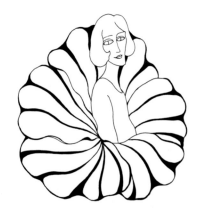

STEP. 4

先畫上主葉脈。

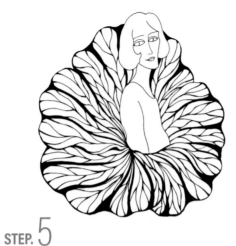

STEP. 5

畫上次葉脈。

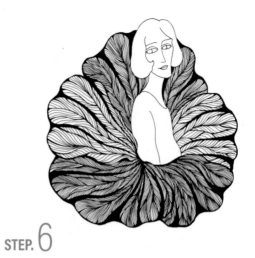

STEP. 6

補上最細的葉脈。每片花瓣的細葉脈密度不盡相同，帶出視覺層次感。

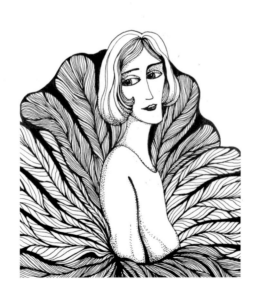

STEP. 7

用簡單的線條和一些點來交代女人的重點部位，讓她在視覺上跳出來。

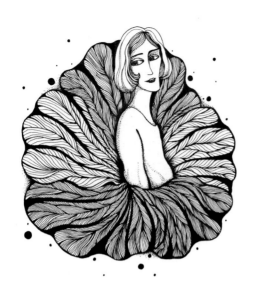

STEP. 8

女人身體和花瓣交接處加深暗面，製造她是從花朵裡浮現的視覺效果。接著在花朵周圍加上一些黑圓點綴畫面。

tips／ 有時在背景適時地加上黑點或是線條，可以幫助整體畫面看起來更完整豐富。

STEP. 9

最後，把身體和花瓣交接處暗面再加重一些，就完成囉～

· 焦點要留白還是處理成暗面，依照個人選擇，沒有絕對好壞。

· 層次是繪畫裡很重要的一個元素：

　明暗層次可以讓平面的畫作變得立體生動。

　構圖層次可以幫助觀者更容易進入畫中世界。

· 自由創作時，可事先規劃細節，也可邊畫邊感受，找出你自己最舒服的作畫方式。

最後，

不要想太多，畫就對了！ *Enjoy it* ～

跟著瑪姬這樣畫

一支黑筆就能畫的零基礎插畫課

2024 年 5 月 1 日初版第一刷發行

作　　者	瑪姬 Maggie	
編　　輯	王玉瑤	
封面・版型設計	謝小捲	
特約美編	梁淑娟	
發 行 人	若森稔雄	
發 行 所	台灣東販股份有限公司	

　　　　　＜地址＞台北市南京東路 4 段 130 號 2F-1

　　　　　＜電話＞(02)2577-8878

　　　　　＜傳真＞(02)2577-8896

　　　　　＜網址＞http://www.tohan.com.tw

郵撥帳號　1405049-4

法律顧問　蕭雄淋律師

總 經 銷　聯合發行股份有限公司

　　　　　＜電話＞(02)2917-8022

TOHAN

跟著瑪姬這樣畫：一支黑筆就能畫的零基礎插畫課 / 瑪姬 Maggie 作．
-- 初版 . -- 臺北市：

臺灣東販股份有限公司, 2024.05

234　面；21×20 公分

ISBN 978-626-379-354-5（平裝）

1.CST: 插畫 2.CST: 繪畫技法

947.45　　　　　　　　　　　　　　　　113004071